中国传统形象图说

神 兽
Shenshou

徐华铛　编著

中国林业出版社

图书在版编目（CIP）数据

神兽／徐华铛编著 .－北京：中国林业出版社，2015.5（2020.8 重印）
中国传统形象图说
ISBN 978-7-5038-7973-9

Ⅰ．①神… Ⅱ．①徐… Ⅲ．①神－造像－中国－图集 Ⅳ．① J522 ② B949.92-49

中国版本图书馆 CIP 数据核字（2015）第 090911 号

《神兽》编写组

编著
徐华铛

绘图
徐华铛　张立人　郭　东　杨冲霄
傅维安　郑兴国　徐积锋　应德明
郭利群　徐　艳　刘一骏　陈星亘

北京颐和园内的铜麒麟

丛书策划	徐小英　赵　芳	
责任编辑	刘香瑞	
出　　版	中国林业出版社（100009　北京西城区刘海胡同7号）	
	网址：http://lycb.forestry.gov.cn/	
	E-mail：forestbook@163.com　电话：(010)83143545	
发　　行	中国林业出版社	
设计制作	北京捷艺轩彩印制版技术有限公司	
印　　刷	北京中科印刷有限公司	
版　　次	2015年5月第1版	
印　　次	2015年5月第1次	
	2017年7月第2次	
	2020年8月第3次	
开　　本	185mm×260mm	
字　　数	330千字　插图约330幅	
印　　张	15	
定　　价	60.00元	

民族的灵魂　祖国的象征
——解读中国传统形象

传统，是指世代相传的精神、风俗、道德、思想、艺术、制度等，它首先出自于《后汉书·东夷传·倭》："自武帝灭朝鲜，使驿通于汉者三十许国，国皆称王，世世传统。"传统在传承和实践运用当中是非常广泛的，可以渗透到人类活动的每一领域，可以冠戴于人类过去经验所表达的每一角落。

中国传统是一种文化，从实质上看，就是中华民族的民族精神。中华民族的民族精神基本凝结于《周易大传》的两句名言之中："天行健，君子以自强不息"；"地势坤，君子以厚德载物"。自强不息，厚德载物，是中国传统文化的基本精神，是民族历史上各种思想文化、观念形态的总体表征，是指居住在中国地域内的中华民族及其祖先所创造的、为中华民族世世代代所传承的一种文化，民族特色鲜明，内涵博大精深。传统是中华民族几千年文明的结晶，除了儒家文化这个核心内容外，还包含民俗文化、道家文化、佛教文化等。

传统形象是指传统物体的形象。中国传统文化为什么能在华夏大地上得到如此广泛的传播，这除了文字的记载，传统的形象起了很大的作用，因为中国世世代代的老百姓中，很大部分是文盲或半文盲，他们不可能看懂浩繁的文典，更不可能探讨文典中包含深奥的哲理，而主要靠形象化的载体去了解文化，寄托自己的愿望。这一件件历代的传统形象与中国的民族艺术相融合，逐渐成为中国的传统文化。

有位学者说过这样一句话，"中国五千年的灿烂文明史有相当部分是靠出土的工艺美术书写的。"我认为这句话有一定的道理，因为这些出土的工艺美术品就是传统形象。

传统形象，牵动着每个中国人的心，而在每个人的心中又有一个永远的传统形象，那就是我们华夏民族的灵魂，古老祖国的象征。

卷首语：
中国神兽，一份博大精深的文化遗产

中国神兽，是民间艺术家对自然界中的走兽进行美化、神化后的艺术形象。它来自自然，又高于自然，大多是古代人们在与自然现象的搏斗、追求美好境界的愿望中虚化出来的。神兽成了人们征服自然、驱除妖魔的精神寄托。

从夏商时期的彩陶、青铜器开始，神兽便成了人们的主要装饰内容。到西汉时期，神兽形象日趋丰富，以虎豹为驱体，以狮子为头部的辟邪、天禄、麒麟等神兽相继涌现，并出现了青龙、白虎、朱雀、玄武"四神"。汉代以后，中国历代艺术家们依照人们的意愿，在走兽神瑞化的道路上愈走愈远，龙、麒麟、辟邪、天禄、獬豸、鲲鹏、角端、螭虎、狴犴、蚣蝮、鳌鱼等理想化神兽的造型愈来愈浪漫；狮、虎、象、豹、鹿、牛、马、羊等自然界的走兽也慢慢脱离了原貌而走向神化之路。这些神兽既写实又夸张，重视气势的张力，强化无敌的本领。为显示它们的神威，民间艺术家们又在它们的双肩长出强硬的翅膀，腿部生出火焰披毛，脚下踩着云纹气浪。神兽身上的装饰也千奇百怪，有的甚至把秦砖、汉瓦、殷商青铜器皿上的纹样也融合到神兽的肌理中，显示民族传统，蕴含神秘气氛。这些神兽虽为世上所不见，但却是从走兽中提练出来的，矫健生动，流畅灵动，神采飞扬，奇谲瑰丽。

中国神兽是人们理想化的神物，神通广大，它们有的能翱翔天空，有的能翻江倒海，有的能驱邪辟妖，有的能带来瑞祥。它们各司其位，忠于职守：有的是陵墓的守卫，有的是器皿的装饰，有的是节日的瑞兽，有的则是菩萨、罗汉、神道、仙人们的乘骑。这些形形色色的神兽，在历代的岩画、石刻、石雕、画像石、漆器、青铜、陶瓷、木雕、壁画、玉佩、印纽、绘画、琉璃、织锦、刺绣的装饰及喜庆场面上，处处腾跃着它们矫健多姿的身影。

中国神兽又是人类吉祥的象征。"三阳（羊）开泰""双龙戏珠""龙凤呈祥""麒麟寿桃""狮舞绣球""福（蝠）禄（鹿）双全""太平有象"……这些以神兽组成的吉祥图案，在历代人民的日常生活中比比皆是，它反映了人们对美好希望的憧憬，对幸福生活的渴求。

具有独特艺术魅力的中国神兽是我国珍贵的文化遗产，它体现了博大精深的历史文化，展示了中国历代艺术家们高度的艺术成就，凝成了万古不灭的中华民族精神。

目　录

民族的灵魂　祖国的象征——解读中国传统形象 /3

卷首语：中国神兽，一份博大精深的文化遗产 /4

第一章　中国四大神兽 /1
 1. 青　龙 /3
 2. 白　虎 /4
 3. 朱　雀 /5
 4. 玄　武 /6

第二章　龙 /7
（一）龙的程式化表现形式 /10
 1. 坐　龙 /10
 2. 行　龙 /12
 3. 升　龙 /14
 4. 降　龙 /16
 5. 云　龙 /18
 6. 草　龙 /19
 7. 拐子龙 /19
 8. 团　龙 /20
 9. 双龙戏珠 /20
（二）龙的种类 /25
 1. 夔　龙 /25
 2. 虬 /25
 3. 虺 /26
 4. 蟠　螭 /26
 5. 蛟 /28
 6. 角　龙 /29
 7. 应　龙 /30
 8. 黄　龙 /31
 9. 蟠　龙 /32
 10. 象鼻龙 /33
 11. 鱼化龙 /33

第三章　麒　麟 /34
第四章　狮　子 /46
第五章　走兽形神兽 /58
 1. 貔　貅 /61
 2. 辟　邪 /64
 3. 天　禄 /65
 4. 符拔（桃拔）/66
 5. 狻　猊 /67
 6. 角　端 /69
 7. 犼 /71
 8. 獬　豸 /73
 9. 鲲　鹏 /75
 10. 神　象 /77
 11. 神　豹 /81
 12. 天　马 /82
 13. 神　牛 /84
 14. 猪 /86
 15. 白　鹿 /87
 16. 白　泽 /91
 17. 谛　听 /93
 18. 驺　虞 /95
 19. 蜃 /97
 20. 羊 /98
 21. 猛 /101
 22. 羊　兽 /101
 23. 乘　黄 /103
 24. 哮天犬 /104
 25. 穷　奇 /105

第六章　蟠龙形神兽 /106

1. 囚　牛 /106
2. 睚　眦 /107
3. 嘲　风 /107
4. 蒲　牢 /112
5. 霸　下 /112
6. 狻　猊 /114
7. 负　屃 /114
8. 螭　吻 /115
9. 椒　图 /117
10. 蚣　蝮 /118
11. 螭　虎 /119
12. 饕　餮 /121
13. 鳌　鱼 /122
14. 龙　龟 /125

第七章　其他祥瑞神物 /127

1. 龟 /127
2. 鱼 /130
3. 蛇 /131
4. 蟾　蜍 /133
5. 金　兔 /136
6. 金　乌 /136
7. 赤　鲤 /137
8. 蝙　蝠 /138

第八章　中国神兽集萃 /141

参考文献 /233

后　记 /234

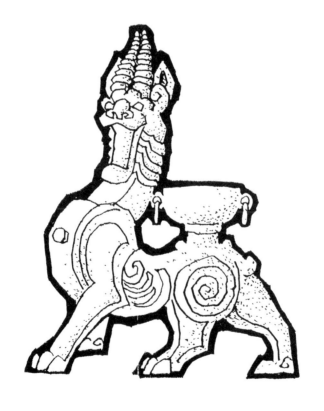

第一章
中国四大神兽

在中国神兽造型中，最为典型的是青龙、白虎、朱雀和玄武，被人们誉为"四大神兽"。

在上古时代，人们把天分成东、西、南、北四个方位，分别以青龙、白虎、朱雀、玄武四大神兽冠名，青龙为东方之神，白虎为西方之神，朱雀为南方之神，玄武为北方之神。在人们的眼中，这四神是法力无边的神灵圣兽，可以让妖魔鬼怪胆战心惊，其形象大多出现在宫阙、殿门、阁楼、城门或墓葬陵园的建筑及高贵的器物上，故在古文献中有"青龙、白虎、朱雀、玄武，天之四灵，以正四方，工者制宫阙殿阁取法焉"的说法。

在五行学说盛行的年代里，五行家们依照阴阳五行给东西南北中配上五种颜色，东方为青色，在左，代表春季，为青龙；西方为白色，在右，代表夏季，为白虎；南方为朱色，在前，代表秋季，为朱雀；北方为黑色，在后，代表冬季，为玄武；而中间则是黄色，为麒麟。

后来，四神逐渐被人格化，并有了封号，据《北极七元紫延秘诀》记载，青龙的封号为"孟章神君"，白虎的封号为"监兵神君"，朱雀的封号为"陵光神君"，玄武的封号为"执明神君"。不久，玄武（即真武）的信仰逐渐扩大，从四神中脱颖而出，成了道教中的神灵，跃居"大帝"显位。青龙、朱雀的影响扩大后，成了帝王后妃的代表，继而延伸为喜庆吉祥的寓意，江山社稷的象征。白虎则被列入门神之列，成了镇守道观、城门的神。

在青龙、白虎、朱雀、玄武的造型中，以汉代瓦当纹中的四神最为典型。瓦当，是遮挡屋檐前端筒瓦的瓦头，呈青灰色，古代的艺术家们便在瓦当中饰以图案。瓦当的直径约20厘米，边轮宽约2厘米，青龙、白虎、朱雀、玄武均呈正侧面的形状适合在圆形瓦当中。神兽的头部向前，目光正视，整个造型十分洗练，青龙、白虎、朱雀的肢爪作半圆形张开，行走从容自如，尾部向上弯曲，刚好填补了圆形瓦当上部的空隙，给画面增添了装饰效果。整个瓦当中的四神造型寓美于古拙之中，给人以流动的生机勃勃的活力（图1-1至图1-4）。

图 1-1　青龙（瓦当·汉）

图 1-2　白虎（瓦当·汉）

图 1-3　朱雀（瓦当·汉）

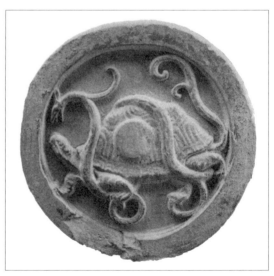

图 1-4　玄武（瓦当·汉）

1. 青　龙

为"四灵"或"四神"之一，又称为苍龙。我国古代的天文学家将天上的若干星星分为二十八个星区，即二十八宿，用以观察月亮的运行和划分季节，并把二十八宿分为四组，每组七宿，分别以东、南、西、北四个方位，青、红、白、黑四种颜色以及龙、鸟、虎、玄武（龟蛇相交）四种动物相配，称为"四象"或"四宫"。龙表示东方，青色，因此称为"东宫青龙"。到了秦汉，这"四象"又变为"四灵"或"四神"了，这便是青龙、白虎、朱雀、玄武四大神兽，神秘的色彩也愈来愈浓。现存于南阳汉画馆的汉代《东宫苍龙星座》画像石，是由一条龙和十八颗星以及刻有玉兔和蟾蜍的月亮组成的，这条龙就是整个苍龙星座的标志。汉代的画像砖、画像石和瓦当中，便有大量的"四灵"形象（图1-5、图1-6）。

青龙，作为四大神兽之首，尊贵无比。西汉初年，由淮南王刘安及其门客李尚、苏飞、伍被等共同编著的《淮南子·天文》中说："天神之贵者，莫贵于青龙。"在中国的神兽造型中有非常突出的地位，我们将在下面一章中专题介绍。

图1-6　走兽形龙纹（西汉·瓦当）

图1-5　四神之一：青龙（西汉·瓦当）

2. 白 虎

虎，为百兽之长，山兽之君，代表雄性，能"执搏挫锐，噬食鬼魅"（见《风俗通义》），是正义、勇猛、威严的象征。白虎是虎中神物，虎在五百年才能变成白虎。在汉代五行观念中，白虎被视作西方神兽，而且仙人也往往乘白虎升天。

虎的崇拜应源自楚文化中对虎的图腾崇拜，在中国二十八星宿中，白虎是西方七宿奎、娄、胃、昴、毕、觜、参的总称。汉代画像石、画像砖中常有虎的形象，南阳画像石有"虎吃女魅"图，突出了虎的神威。虎还有除毒压邪的功能，故民间艺术品中表现较多。

云从龙，风从虎，虎啸风生。自古以来，虎最受军队将帅崇拜，为张扬威仪，宣扬武德，鼓舞士气，作出了不少贡献。白虎又是战伐之神，是威武和军队的象征，古代许多冠名白虎之物大多与兵家之事有关，如古代军队里的"白虎旗"和兵符上的"白虎像"。历史上的猛将也大多被说成是白虎星转世的，如唐代大将罗成、薛仁贵父子等。有关虎的美誉也很多，如称英武善战的将军为"虎将"，雄健奋发的儿子为"虎子"，威武雄壮的步伐为"虎步"，形势雄威为"虎踞"等。人们在长期的生产生活过程中，还产生出许多与虎有关的成语、典故，如"虎跃龙腾""狐假虎威""虎虎生气""虎踞龙蟠""虎无犬子"等等。

道教奉"白虎"为西方之神，色泽为白色，并与青龙、朱雀、玄武合称为中国四神。白虎是保佑安宁、预示吉兆的神兽，倘若白虎早上鸣如雷声，则预兆有圣人出现。而白虎又是凶神和丧神，据《人元秘枢经》记载："白虎者，岁中凶神也，常居岁后四辰。所居之地，犯之，主有丧报之灾。"因此，白虎俗称"丧门星""白虎星"（图1-7、图1-8）。

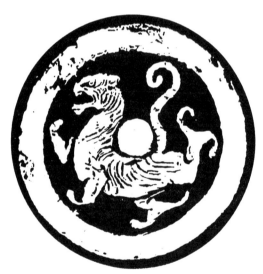

图1-7 四神之二：白虎

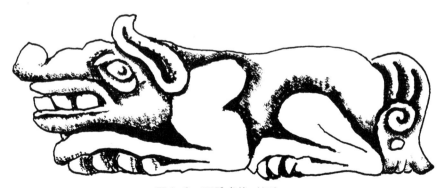

图1-8 石雕虎纹（汉）

3. 朱 雀

朱雀是"四神"之一,古代神话中的南方之神。在中国二十八星宿中,朱雀是南方七宿井、鬼、柳、星、张、翼、轸的总称。朱雀又可以说是凤凰或玄鸟,朱为赤色,犹如烈火燃烧,而凤凰有从火里重生的特性,故朱雀又名火凤凰。凤凰,取众禽之长,集羽族之美,五彩备举,美丽华贵,具有中华民族特有的文采和格调,是我国文化肇端的象征。其形象既像孔雀,又似鸵鸟。

据闻一多先生考证,朱雀的最早造型为图腾,出现在原始殷人中。殷的祖先叫契,传说契是帮助大禹治水有功的英雄,而契的母亲叫开山祖简狄。《史记·殷本记》中记载了开山祖简狄吞下玄鸟之卵而生契的故事。《诗经》中记载的"天命玄鸟,降而生商",说的就是这件事。玄鸟就是朱雀,由于殷契是商的始祖,因此殷商崇信朱雀,从商周时期留下来的礼器、生活用器和工具的青铜器上,便可看到上面铸刻有朱雀图案。秦汉之际,朱雀常刻在墓门上作为守卫,刻在瓦当上作为装饰,有驱灾辟邪的功能。然而,也有一部分人认为朱雀和凤凰是两种灵禽,凤应该比朱雀更早,后来由于凤和朱雀都以孔雀的造型为蓝本而逐渐靠拢之故(图1-9、图1-10)。

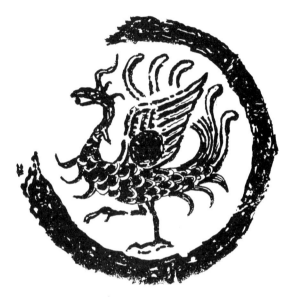

图1-9 四神之三:朱雀(西汉·瓦当)

图1-10 块面与线条相结合的画像石朱雀(汉)

4. 玄 武

玄武，是由龟和蛇组合成的一种灵物。玄武起初是对"龟卜"的形容：请龟把碰到的难题带到冥间去问卜祖先，将答案带回来，以卜的形式显现给世人，故最早的玄武就是乌龟。龟生活在江河湖海，玄武便升为水神；乌龟长寿，玄武成了长生不老的象征。由于殷商时期的甲骨占卜必向北，所以玄武成了北方神。到春秋时期，玄武成了龟与蛇相交的造型。

上古时期，说龟有甲，能捍难，蛇无甲，能退让，即避害。故在旗上多绘此形象，是远古北方民族的图腾。《楚辞·远游》记载："玄武，

图1—11 四神之四：玄武

谓龟蛇。位在北方故曰玄，身有鳞甲故曰武。"

玄武是中国传统文化的四神之一，在中国二十八星宿中，玄武是北方七宿斗、牛、女、虚、危、室、壁的总称。《礼·曲礼》说："行，前朱鸟而后玄武，左青龙而右白虎。"根据五行学说，它是代表北方的灵兽，形象是黑色的龟与蛇，代表的季节是冬季。

后来，道教将玄武人格化为真武大帝加以崇拜，在供奉的图像两旁，多有龟、蛇两形象。玄武大帝的道场在湖北武当山，所以武汉隔江相持有龟山和蛇山（图1—11、图1—12）。

图1—12 玄武石刻（汉）

第二章

龙

　　龙，威武矫健，宏浑潇洒，当它从原始的朦胧状态中成为我国远古王朝的民族——夏民族的图腾后，便一直高高地腾跃在华夏大地的上空。它以中华民族独特的艺术文采和格调，毫无愧色地步入东方艺术之林，成为我国民族发祥和文化肇端的象征，成为江山社稷的寓意，成为中国的第一神兽。

　　龙在各个时代有着不同的艺术风韵。倘我们把商周时期玉雕、青铜器上的龙纹和明清时期瓷器、刺绣上的龙纹进行比较的话，就能明显地发现二者之间存在着的悬殊差异。商周的龙纹简洁、稚拙而抽象，给人一种神秘感；而明清的龙纹则显得繁复、华丽而又写实。从商周的奴隶社会到明清的封建社会末期，在这3000多年的历史进程中，龙的艺术特色和风貌在一代一代地演变，而在代与代的变化中，又不是绝然分开的，有着承接和联系。春秋战国的龙纹秀丽洒脱，秦汉时期的龙纹雄健豪放，隋唐的龙纹健壮圆润，宋元的龙纹清秀典雅，而到明清则变得繁复而华丽了。

　　从龙的演变中，我们清楚地认识到：它是历代人民智慧和理想的结晶。历代的人们展开了想象的翅膀，不断地集中和概括了现实中多种禽兽的局部，创造出世上并不存在的龙的形象来。这个形象随着人们的审美情趣和理想愿望而不断充实、提高，最后成了理想中的艺术灵物。这个理想灵物的组合部件是那样的妥帖和优美，它虽为世人所不见，却仍然包括头部、躯体、四肢和尾巴，它反映了我国古代先人在现实生活中的意识形态，也体现了祖先们对美的执着追求。

　　纵观历代龙纹的艺术风貌，给人印象最深的是秦汉的龙纹和明清的龙纹。

　　秦汉时期的龙纹大多呈走兽形态，它蕴含着虎的威猛，狮的雄浑，蛇的矫健，其形象大多在石刻汉砖和瓦当上反映出来，其雄健的力度和古拙的气势，是后世的龙纹所望尘莫及的（图2-1、图2-2）。

　　明清时期的龙纹是历代龙纹演变的最后一个阶段，也是龙发展最完美的一个阶段。那流动、

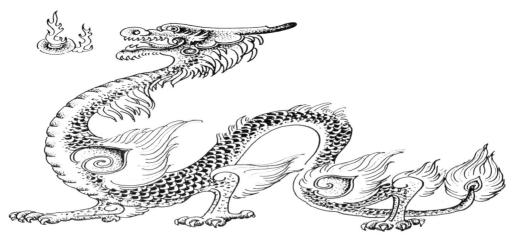

图 2-1　走兽形行龙之一

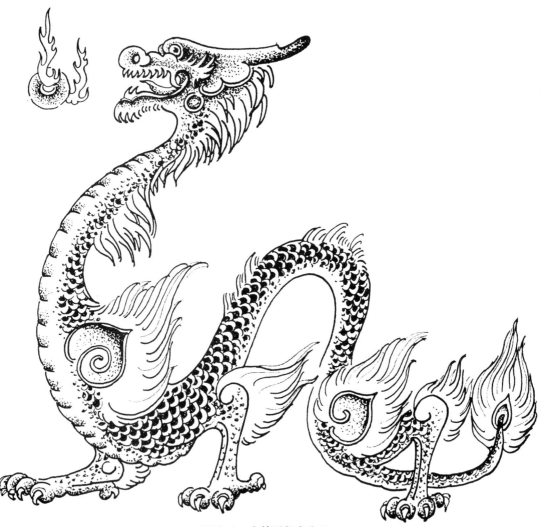

图 2-2　走兽形行龙之二

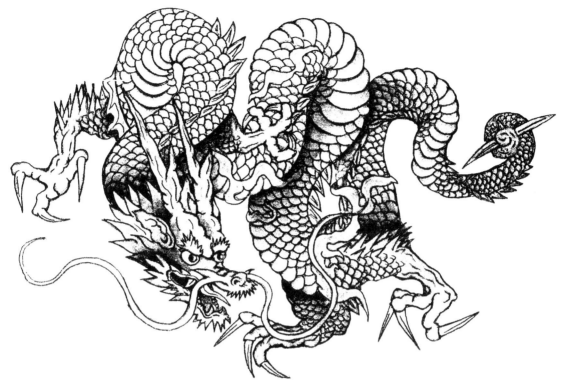

图 2-3 蛇形龙

飘逸而又充满矫健活力的优美姿态是我们所熟悉的，它那蕴涵在内部的隽永节奏和韵律，富有强烈的装饰效果。从龙的头部来看，它是由狮的鼻、虎的嘴、牛的耳、金鱼的眼、鹿的角和马的鬃所组成，再加上英武的剑眉、飘动的长髯，显得神奇而又威猛。而龙的躯体则是由蛇的躯体添加上鲤的鳞甲和脊椎所组成；龙的四肢以虎的腿，加上带肘毛的鹰爪所组成；尾部则是灵活飘逸的金鱼尾巴。因此我们可以说龙是集中了天空中的飞禽、水中的鱼类、地上的走兽中最精华的部分，配置得体而和谐（图2-3）。

龙常常和变幻莫测的云、水和火相伴，每当它翻卷腾飞之际，四条腿上披绕着的火焰便会窜动飞舞起来。它使灵动着的游龙更增添了炽烈、神奇的气氛。更令人称道的是组成龙体的线条，既刚健挺拔，又婀娜柔和，纵横往复，宛转自如，连贯流动，绵延不断。配置上飞动的云朵、飞溅的水浪，组成虚实相映的恢宏场面，使人强烈地感受到一种昂扬的节奏和激越的韵律，形成了"云龙出水""双龙抢珠""矫龙吐雾"等不同装饰意趣的画面。

龙的造型可短可长，可圆可方，可随意卷曲，能按照各种装饰要求而变形，形成了坐龙、行龙、升龙、降龙、云龙、草龙、拐子龙、团龙、双龙戏珠等各种程式化的形式。成为图案艺术中最富于东方色彩的装饰主题之一。

（一）龙的程式化表现形式

龙的形态丰富多变，有的往上飞腾，有的往下俯冲，有的向前跑行，有的正襟危坐……姿态万千，层出不穷。并由此产生出许多生动活泼的画面，恰到好处地装饰在各类物件和建筑工艺上。

1. 坐 龙

坐龙呈正襟危坐的正面形式，头部正面朝向，颔下常设一火球，四爪以不同的形态伸向四个方向，龙身向上蜷曲后朝下作弧形弯曲，姿态端正。坐龙一般设立在中心位置，庄重严肃，上下或左右常衬有奔腾的行龙。在封建社会，坐龙是龙纹中最尊贵的一种纹样，只有在帝王的正殿与皇帝服饰的主要部位才能使用（图2-4、图2-5）。

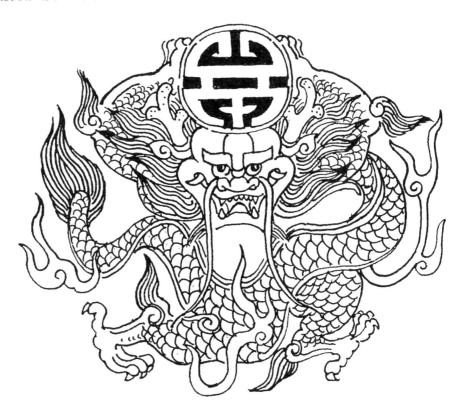

图2-4 "寿"字形坐龙

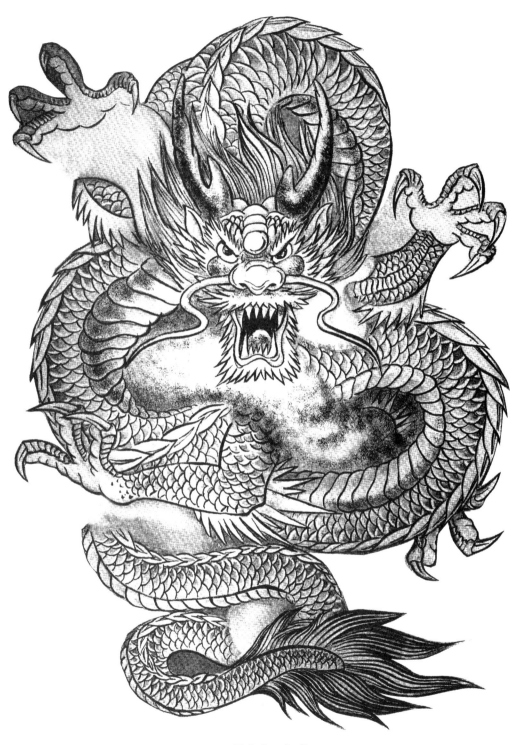

图 2-5 坐 龙

2. 行 龙

行龙呈缓缓行走状，整条龙为水平状态的正侧面。行龙常常作双双相对的装饰，构成双龙戏珠的画面，常装饰在殿宇正面的两重枋心，器皿的狭长形装饰面上也常常用到。倘以单相出现时，龙的头部常常作回头状，使画面显得生动（图2-6 至图 2-7）。

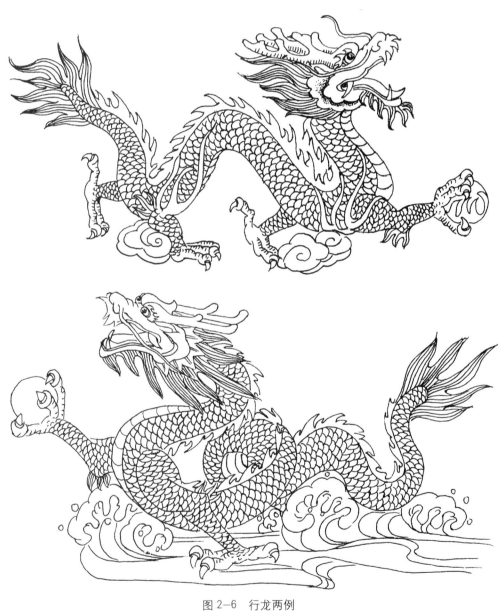

图 2-6 行龙两例

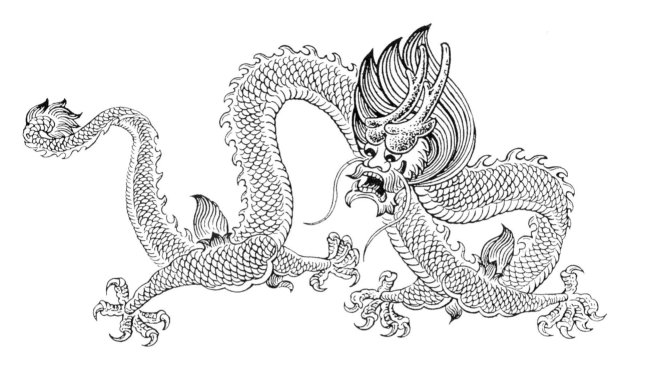

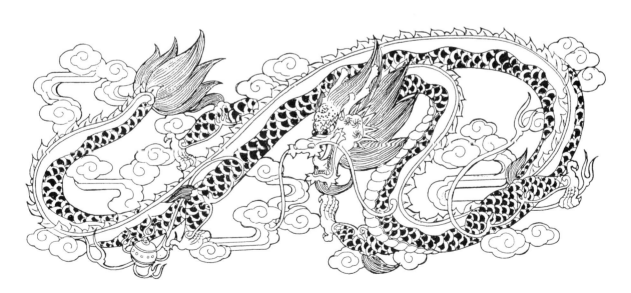

图 2-7 回首行龙两例

3. 升 龙

升龙的头部在上方,奔腾飞舞,呈升起的动势。倘若龙头往左上方飞升,称"左侧升龙";龙头往右上方飞升,称"右侧升龙"。升龙又有缓急之分,升腾较缓者,称"缓升龙";升腾较急者,称"急升龙"(图2-8、图2-9)。

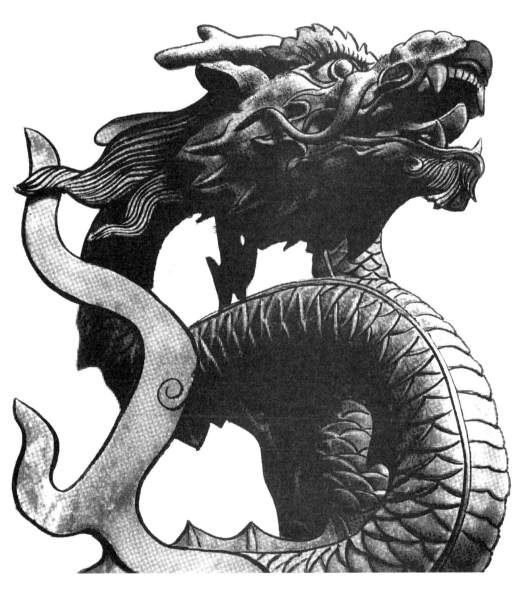

图2-8 升 龙

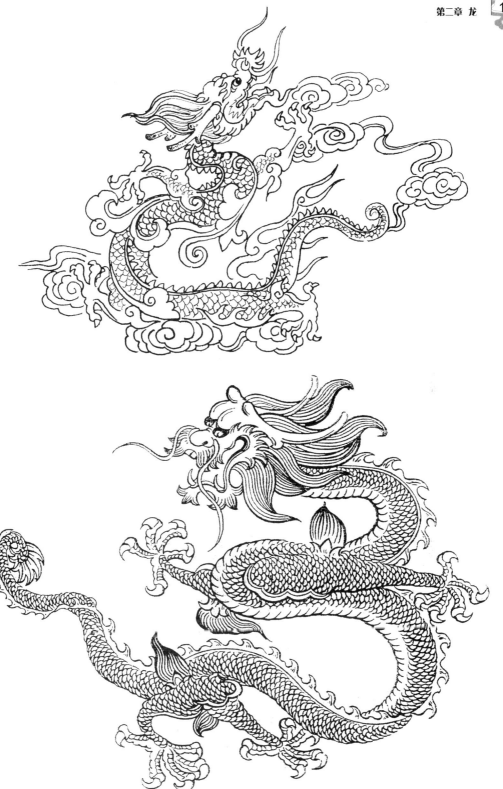

图 2-9 升龙两例

4. 降 龙

降龙（图2-10）的头部在下方，奔腾飞舞，呈下降的动势。倘若龙头往左下方俯动，称"左侧降龙"；龙头往右下方俯动，称"右侧降龙"。降龙又有缓急之分，下降较缓者，称"缓降龙"；下降较急者，称"急降龙"。

降龙与升龙常常结合在一起，构成正方或长方的双龙戏珠画面。有时，头部在下的降龙又作往上的动势，称为"倒挂龙"或"回升龙"（图2-11）。也有时，头部在上的升龙又作往下的动势，我们称为"回降龙"。

图 2-10 降龙

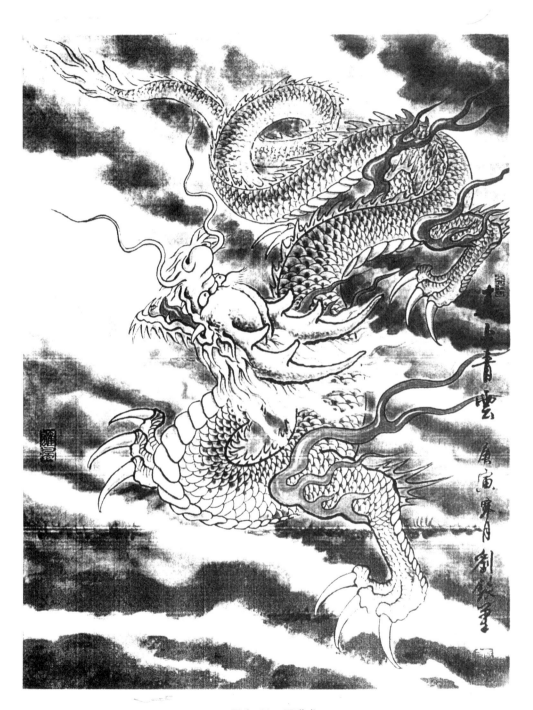

图 2-11　回升龙

5. 云 龙

云龙泛指奔腾在云雾中的龙。龙和云是结合在一起的，云，产生龙的基础，而龙嘘出的气又成了云。还有一种叫"云龙纹"，是云和龙的共同体，即将龙的头、尾、脚"打散"后和云融汇在一起，显示出一种似云非云，似龙非龙的神秘图案。这种抽象化的图案，加强了纹样的装饰性，给画面带来新的意境。这种云龙纹图案始于春秋战国时期，常用在漆器和青铜器皿上，到汉代便少见了，它是现代图案"打散构成"的先声（图2-12、图2-13）。

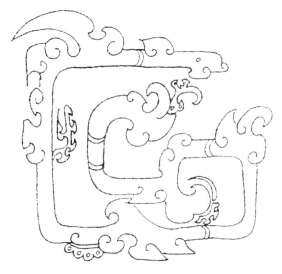

图 2-12　勾连云龙纹（汉）

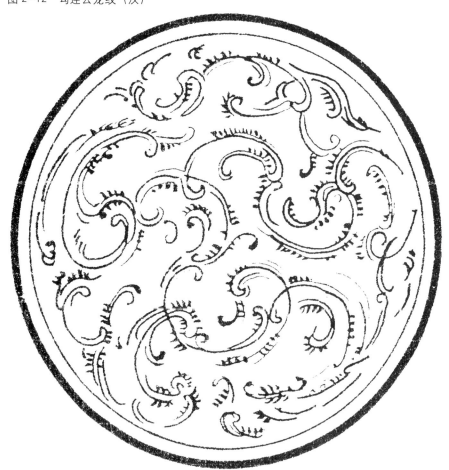

图 2-13　长沙马王堆一号墓云龙纹（汉）

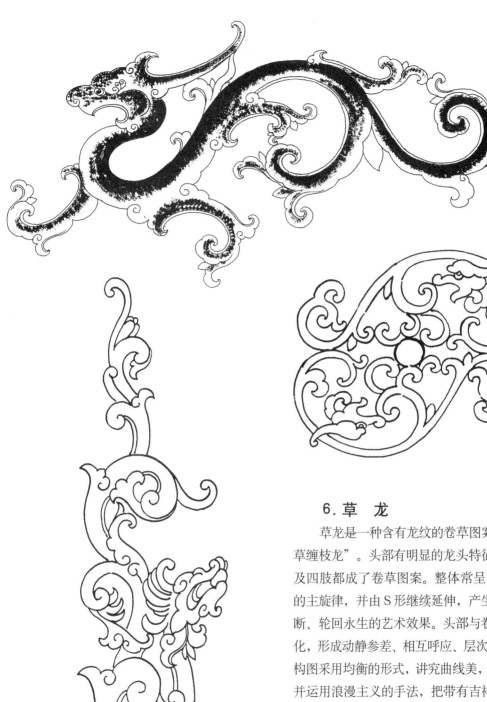

6. 草 龙

草龙是一种含有龙纹的卷草图案，又叫"卷草缠枝龙"。头部有明显的龙头特征，而身、尾及四肢都成了卷草图案。整体常呈现出"S"形的主旋律，并由S形继续延伸，产生一种连绵不断、轮回永生的艺术效果。头部与卷草曲卷的变化，形成动静参差、相互呼应、层次丰富的画面。构图采用均衡的形式，讲究曲线美，富有动律感。并运用浪漫主义的手法，把带有吉祥含意的"如意纹"内容，综合到一个画面，给人以想象的余地。卷草缠枝纹常应用在建筑、家具和器皿的装饰上（图2-14）。

图2-14 草龙三例

7. 拐子龙

拐子龙源于草龙，又脱胎于草龙，形成一种独特的表现形式。拐子龙的线条装饰挺拔硬朗，转折处呈圆方角。整体协调一致，简洁明快，又有一定的装饰意趣，常用在家具、室内装饰及建筑的框架上（图2-15）。

图 2-15　拐子龙

8. 团　龙

把龙的形体适合成圆形称为团龙。团龙源于唐代，明清时运用较为普遍。团龙往往排列起来运用，形成一种规律性的图案。如将"四团龙""八团龙"等团龙定为当时的冠服制度，即一件服饰上有四个或八个团龙是最尊贵的。后来发展为十团、十二团、十六团、二十四团，数量越来越多，使用范围也放宽了，织锦、刺绣、陶瓷、建筑、家具等装饰上都有团龙。团龙适用性强，又保持了龙的完整性，装饰味很浓，运用十分广泛。

团龙的表现形式丰富，有"坐龙团""升龙团""降龙团"等。有的团龙的圆边还装饰有水波、云纹等图纹，华丽而又丰富（图2-16至图2-19）。

图 2-16　戏珠团龙

图 2-17 装饰有云纹圆边的团龙

图 2-18 升团龙

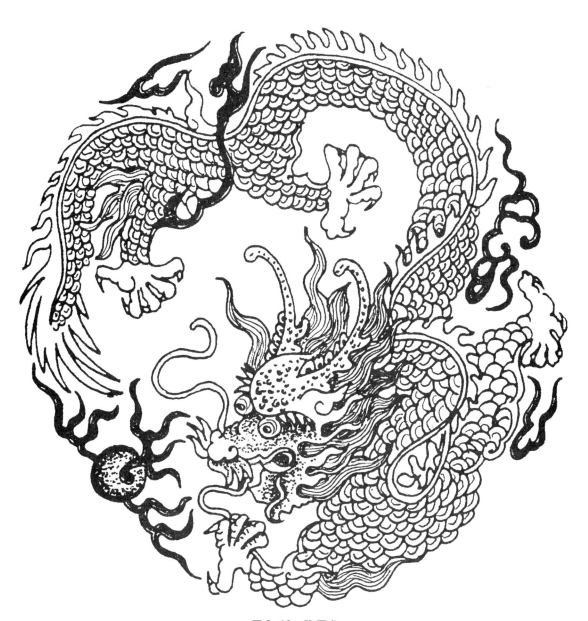

图 2-19　降团龙

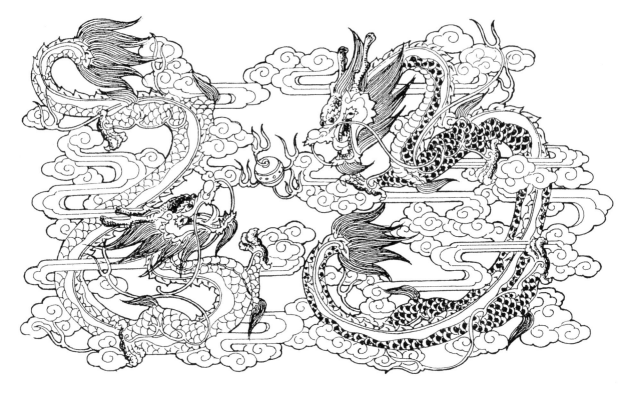

图 2-20 双龙戏珠

9. 双龙戏珠

双龙戏珠是两条龙戏耍（或抢夺）一颗火珠的表现形式。其起源来自天文学中的星球运行图，火珠是由月球演化来的。从汉代开始，双龙戏珠便成为一种吉祥喜庆的装饰图纹，多用于建筑彩画和高贵豪华的器皿装饰上。双龙的形制以装饰的面积而定，倘是长条形的，两条龙便对称状地设在左右两边，呈行龙姿态；倘是正方形或是圆形的（包括近似于这些形态的块状），两条龙则是上下对角排列，上为降龙，下为升龙。不管是长方形的，还是块状形的，火珠均在中间，显示出活泼生动的气势（图2-20）。

（二）龙的种类

龙从奴隶社会开始，便有了具体形象，作为装饰纹样相继出现在青铜器、漆器、陶瓷、织染刺绣、金银首饰和建筑工艺上，其种类主要有夔龙、虺、蟠螭、蛟、角龙、应龙、黄龙、蟠龙、象鼻龙、鱼化龙等。

1. 夔 龙

夔龙是商的族徽，为想象性的单足神怪动物，是龙的萌芽期。

《山海经·大荒东经》描写夔是："状如牛，苍身而无角，一足，出入水则必风雨，其光如日月，其声如雷，其名曰夔。"但更多的古籍中则说夔是蛇状怪物："夔，神魅也，如龙一足。"在商晚期和西周时期青铜器的装饰上，夔龙纹是主要纹饰之一，形象多为张口、卷尾的长条形，外形与青铜器饰面的结构线相结合，以直线为主，弧线为辅，具有古拙的美感（图2-21）。

图 2-21　夔龙纹（青铜器·西周）

图 2-22　虺纹（青铜器·西周）

2. 虺

虺是一种早期的龙，以爬虫类——蛇作模特儿想象出来的，常在水中。"虺五百年化为蛟，蛟千年化为龙"。虺是龙的幼年期，曾出现在西周末期的青铜器和春秋时期的玉器装饰上，但不多（图2-22）。

3. 虬

前人将没有生出角的小龙称为虬龙，古文献中注释："有角曰龙，无角曰虬。"另一种则说幼龙生出角后才称虬。两种说法虽有出入，但都把成长中的龙称为虬。角成了区别虬的标志，其实古代文献对龙的角有这样的记载："雄有角，雌无角，龙子一角者蛟，两角者虬，无角者螭也。"古文《抱朴子》对虬又有这样的记载："母龙称为蛟，子龙称为虬。"不管怎么说，虬是成长中的子龙。还有的把盘曲的龙称为虬龙，唐代诗人杜牧在《题青云说》诗中就有"虬蟠千仞剧羊肠"之句（图2–23）。

图2–23　玉雕虬龙纹（战国）

图2–24　石刻蟠螭纹（明）

4. 蟠 螭

蟠螭是一种没有角的早期龙，呈蛇状，《广雅》集里就有"无角曰螭龙"的记述。蟠螭又指雌性的龙，在《汉书·司马相如传》中就有"赤螭，雌龙也"的注释，故在出土的战国玉佩上有龙螭合体的形状作装饰，意为雌雄交尾。春秋至秦汉之际，青铜器、玉雕、铜镜或建筑上，常用蟠螭的形状作装饰，其形式有单螭、双螭、三螭、五螭乃至群螭多种，或作衔牌状，或作穿环状，或作卷曲状。此外，还有博古螭、环身螭等各种变化（图2–24、图2–25）。

图 2-25　蟠螭纹两例

5. 蛟

蛟亦称蛟龙,能发洪水。相传蛟龙得水即能兴云作雾,腾踔太空。在古文中常用来比喻有才能的人获得施展的机会。对蛟的来历和形状,说法不一,有的说"龙无角曰蛟",有的说"有鳞曰蛟龙"。而《墨客挥犀》卷三则说:"蛟之状如蛇,其首如虎,长者至数丈,多居于溪潭石穴下,声如牛鸣。倘蛟看见岸边或溪谷之行人,即以口中之腥涎绕之,使人坠水,即于腋下吮其血,直至血尽方止。岸人和舟人常遭其患。"南朝《世说新语》中有周处入水三天三夜斩蛟而回的故事(图2—26、图2—27)。综上所述,我们是否可以把栖息于水中的鳄鱼称为蛟?

图2—26 画像砖"斩蛟图"(汉)

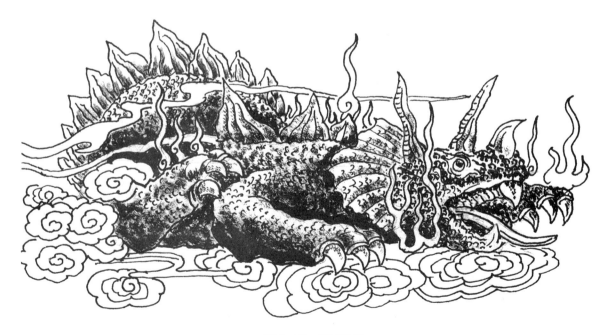

图2—27 蛟的造型

6. 角 龙

角龙指有角的龙。据《述异记》记述"蛟千年化为龙,龙五百年为角龙",角龙便是龙中之老者了(图2-28)。而从古生物学的角度看,角龙是生活于白垩纪时期的一种草食性恐龙,特征为颅骨上有角,嘴呈喙状(它不属于本书讲的内容)。

图2-28 龙中老者——角龙(刘一骏)

7. 应 龙

有翼的龙称为应龙。古籍《广雅》记述:"有鳞曰蛟龙,有翼曰应龙。"又据《述异记》中记述:"龙五百年为角龙,千年为应龙。"应龙称得上是龙中之精了,故长出了翼。应龙的特征是肩生双翅,鳞身脊棘,头大而长,吻尖,鼻、目、耳皆小,眼眶大,眉弓高,牙齿利,前额突起,颈细腹大,尾尖长,四肢强壮,宛如一只生翅的扬子鳄。在战国的玉雕,汉代的石刻、帛画和漆器上,常出现应龙的形象(图2-29)。

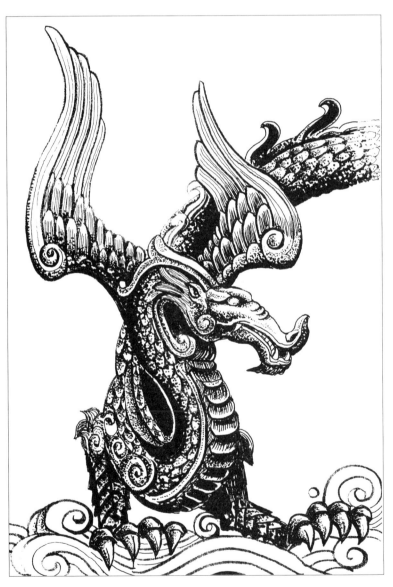

图 2-29 应 龙

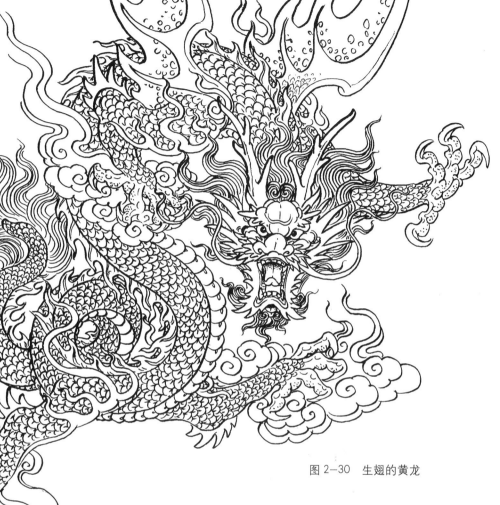

图 2-30 生翅的黄龙

8. 黄 龙

黄龙是中国龙的正宗，即代表皇权帝德的宫廷龙。全身为黄色，在天空飞行或在地上跑动时，能闪出一道道金黄色的光芒。人们历来把中原的黄河比喻为黄龙，称黄龙为中华民族的传人（图 2-30）。

早期的黄龙是夔龙、应龙的结合体。从明代到清代，是黄龙的鼎盛期，创造了许多举世闻名的艺术杰作，大多在宫殿庙宇中，如"九龙壁"中的龙，宫殿中的石雕、木雕、铜铸龙等，以其宏大的气魄昭示出劳动人民的智慧和艺术才能。

9. 蟠 龙

蟠龙指蛰伏在地而未升天之龙，龙的形状作盘曲状环绕。在我国古代建筑中，一般把盘绕在柱上的龙和装饰在梁上、天花板上的龙习惯地称为蟠龙。在《太平御览》中，对蟠龙又有另一番解释："蟠龙，身长四丈，青黑色，赤带如锦文，常随水而下，入于海。有毒，伤人即死。"把蟠龙和蛟、蛇之类混在一起了（图2-31）。

图2-31 四川大足石窟内的蟠龙柱（宋）

10. 象鼻龙

象鼻龙是指上腭呈象鼻状上卷的龙。此龙始自西周时期，一直延续到清代，其形状源自图腾。因象是东夷虞舜氏的图腾，而虞舜为黄帝族的苗裔，以黄帝后裔自命的周人就把虞舜的图腾象与自己的图腾龙复合，诞生了象鼻龙。尔后，历代人都认为黄帝是华夏的始祖，象鼻龙就成为龙的一个种类流传下来。至今在西藏的建筑中还有象鼻龙的头脊（图2-32）。

11. 鱼化龙

鱼化龙是一种"龙鱼互变"的龙，常见的形象为龙头鱼身。鱼化龙在我国古代早已有之。《说苑》中就有"昔日白龙下清冷之渊化为鱼"的记载。《长安谣》说的"东海大鱼化为龙"和民间流传的鲤鱼跳过龙门，均讲述了龙鱼互变的关系。这种造型早在商代晚期便在玉雕中出现，并在历代得到发展（图2-33）。

图 2-32　象鼻龙

图 2-33　鱼化龙

第三章
麒　麟

　　麒麟，威武矫健，宏浑华美，象征着高尚富贵，寓意为喜庆吉祥。历代的民间艺术家以美好的装饰语言和富有节奏韵律感的流畅线条，以丰富的想象力，生动地刻画了麒麟这个世上并不存在却多姿多彩的神奇形象，构成了它各个时代不同艺术风韵的"美"：两汉时期的古拙美，南朝时期的雄健美，宋元时期的清秀美，明清时期的繁复美。

　　麒麟，随着人们审美情感和理想愿望而不断地充实完美，最后成了理想中的灵物。它集中和概括了现实中多种兽类局部的组合，尽管为世人所不见，却仍包括头部、躯体、四肢和尾巴，蕴含着虎的威猛，狮的雄浑，鹿的矫健，龙的华美。

　　明清时期的麒麟是发展最为完美的一个阶段，那流动、飘逸而又充满矫健活力的优美姿态是我们所熟悉的。麒麟的头部其实和龙头没有多大区别，这是麒麟艺术形象的关键之一。而麒麟的躯体是鹿、狮、虎的混合体，加上鲤的鳞片和脊椎所组成；麒麟的四肢则以马或鹿的腿和蹄再加上肘毛组成；尾部则是灵活飘逸的金鱼尾巴（或狮尾）。因此，麒麟是集中了地上的走兽、水中的鱼类最美的部分，而配置得那么的得体和谐，威武中体现出灵秀，矫健中折射出华美。

　　麒麟常常和变幻莫测的云和火相伴，把麒麟神奇的身影衬托得更为奇谲矫美。每当它行走腾跃之际，那舞动的躯体和飘逸的须发，充满着激越的活力，四条腿上披绕着的火焰随同飞跃，衬以涌动的五彩祥云，组成虚实相映的宏浑场景，使人感到一种昂扬的节奏和流动的华美。

　　麒麟，这一由历代艺术家创造的理想化了的神奇形象可短可长，可圆可方，能按照各种装饰要求而变形，这里我们特选几幅"麒麟"的形象给大家欣赏（图3-1至图3-3）。在我国历代的陵墓、宫殿、古建的装饰中麒麟的形象屡屡可见，在南朝陵墓、北京故宫、颐和园、北京大学校园及古建筑前均有作守卫的麒麟（图3-4至图3-7）。

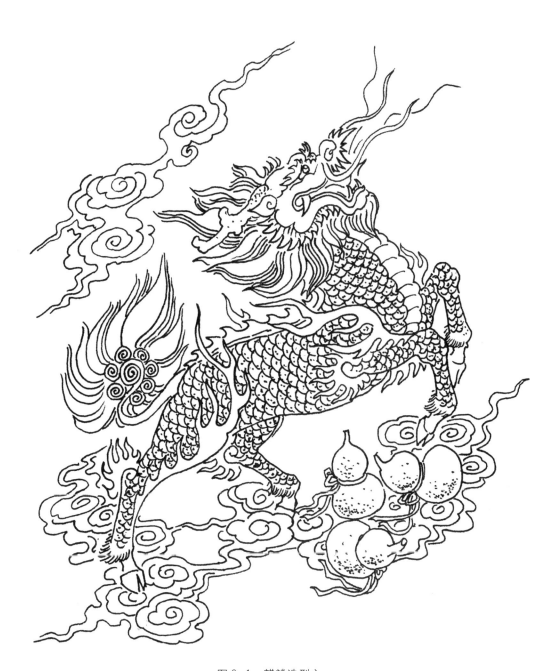

图 3-1 麒麟造型之一

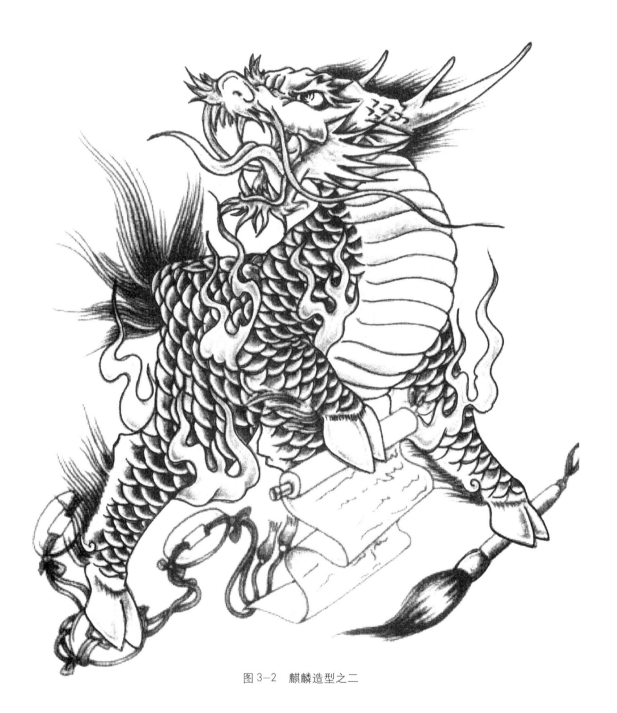

图 3-2　麒麟造型之二

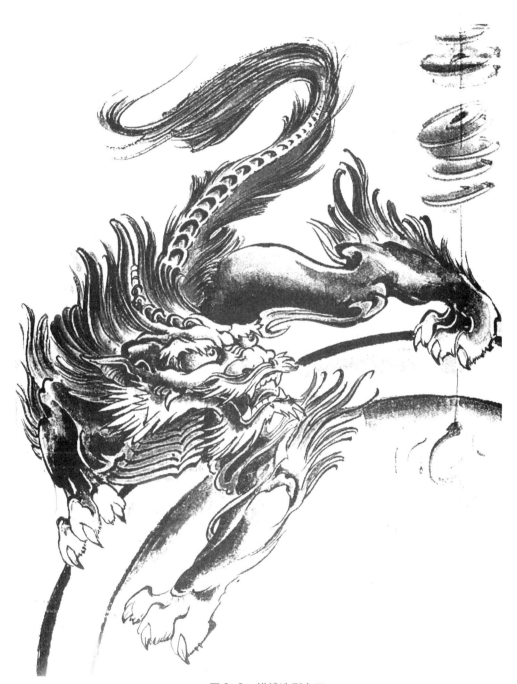

图 3-3　麒麟造型之三

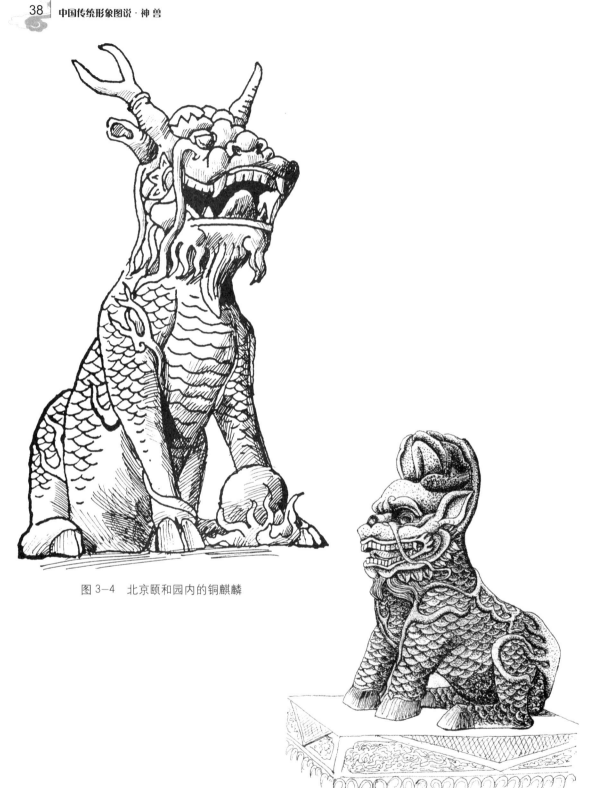

图 3-4 北京颐和园内的铜麒麟

图 3-5 北京大学办公楼前的石麒麟

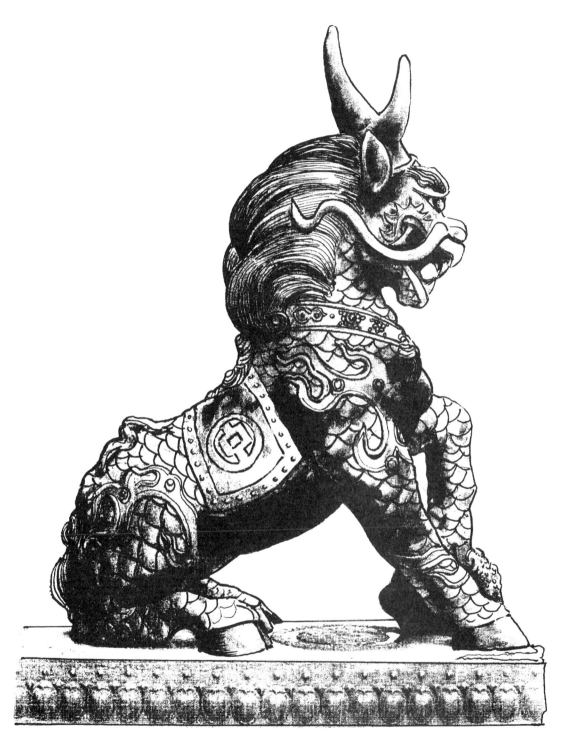

图 3-6　古建筑前守卫的铜麒麟

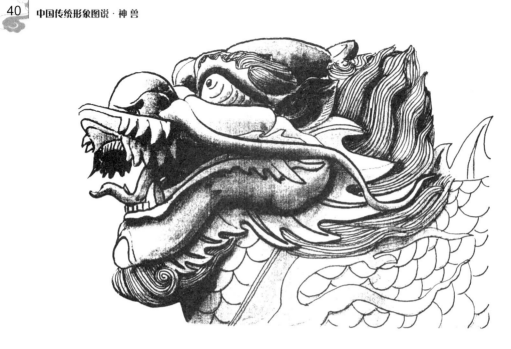

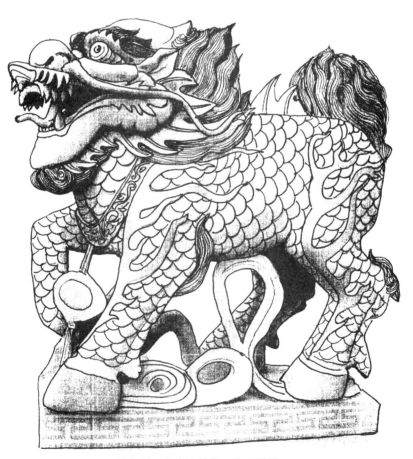

图 3-7　古建筑前守卫的石麒麟

麒麟与龙、狮、虎、牛、鹿、龟等形象融合在一起，便会形成龙麟、狮麟（图3-8）、龟麟（图3-9）、牛麟等神兽，给人一种奇异的美感。

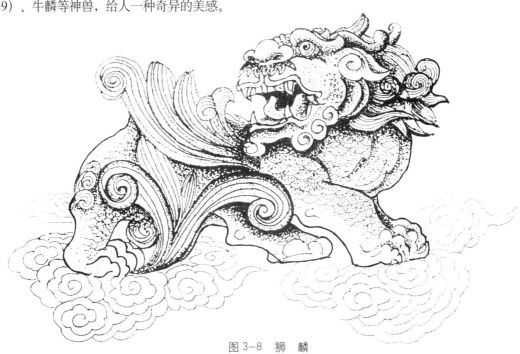

图3-8 狮　麟

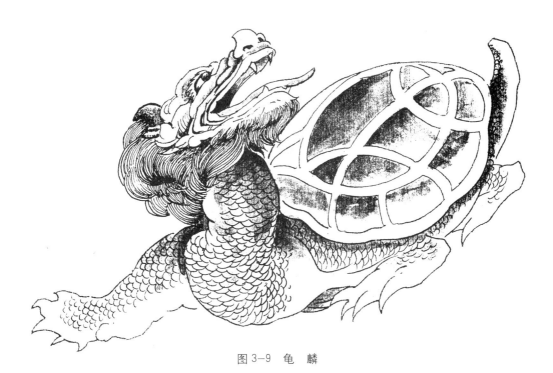

图3-9 龟　麟

中国美术学院雕塑系教授傅维安是动物造型专家,他抛开了麒麟传统的造型手法,以古代文献中描述麒麟"狼额、独角、马蹄、牛尾、有鳞"为依据,创作了有新意的麒麟形象(图3-10)。

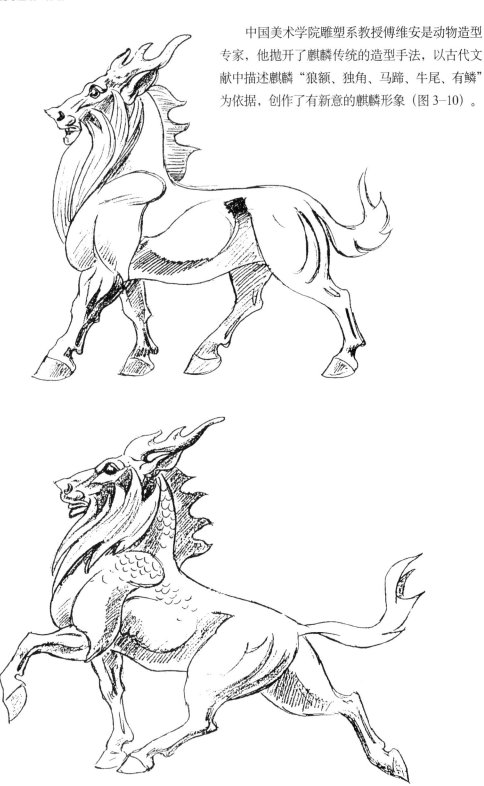

图3-10 麒麟的新形象二例

"麒麟送子""麟吐玉书（图3-11）""飞麟迎财（图3-12）"是明清时期常用的吉祥题材。民间传说，孔子出生时"麟吐玉书"，因此，民间便产生了麒麟吐书卷的形象。由于麒麟不践生折草，故在描绘麒麟形象时一般不配画其他生灵与植物，多绘祥云以喻吉祥。

在封建社会，文武官员有严格的等级，称"九品制"，武官各品级均以一种神兽为标志，从一品至六品分别是麒麟、狮、豹、虎、熊、彪，七品与八品均为犀，九品为海马。由于麒麟为仁德、嘉瑞、吉祥而有武德的神物，所以，明清武官的服饰中将麒麟列为一品官服上的补子标识，寓意"天下平一，则麒麟至也"。

在染织、刺绣、织锦、木雕、铜铸等装饰上，麒麟是永远不会陈旧的题材，它不仅在我国的历史长河中是一颗璀璨夺目的传统装饰明珠，而且在人们的现代生活中，仍以各种瑰丽奇谲的形式出现。

麒麟留给我们的形象是美好的，其艺术魅力是永恒的（图3-13、图3-14）。

图3-11　麟吐玉书

图3-12 飞麟迎财（陈星亘）

图 3-13 麒麟造型

图 3-14 山东泰安市岱庙石碑坊浮雕麒麟(宋)

第四章
狮 子

在我国古老的宫殿、寺庙、官衙、陵道、馆所的前方，往往置有一对富有中国气派的狮子，它们雄踞门外，威风凛凛，体现了中华民族的宏伟气魄，显示了神州文化的灿烂辉煌，在千百年的历史长河中，一直闪耀着神奇的光彩。

富有中国气派的狮子和大自然的真实狮子有着本质的区别。狮子主要产于非洲、西亚和美洲，中国没有狮子，它是汉代张骞通西域之后作为"殊方异物"传入中国的。由于路途遥远，猛兽运输极其困难，来到中国寥寥无几，却这种活狮只关养在皇宫之内，专供统治者们观赏，百姓很难见到。然而，这种猛兽却引起人们极大的兴趣，大家根据想象，给以神化。民间艺术家们根据人们的传说，纷纷给狮子造型，他们展开幻想的翅膀，有的在它的肩上添上一双翅膀，有的在它的头上加上单角或双角，有的在它的身上饰以云纹或火焰纹。从而使中国狮子的造型一开始便和自然界中的真狮产生了很大的差异。

有人说人类的文明史主要是由石头书写的，石雕，是最古老、最有生命的艺术形式。根据现存的实物来看，中国狮子保存到现在，靠的就是石头雕刻的狮子。山东嘉祥县武氏墓石祠前的石狮、四川雅安县高颐墓前的石狮、河南省南阳博物馆收藏的宗资墓前的石狮及陕西咸阳沈家村附近出土的石狮是我国现存为数不多的东汉石狮代表作，这些石狮均取行走状，昂首挺胸，张嘴怒吼，目光逼人。刻工简练粗犷，具有古拙风味（图4-1至图4-3）。

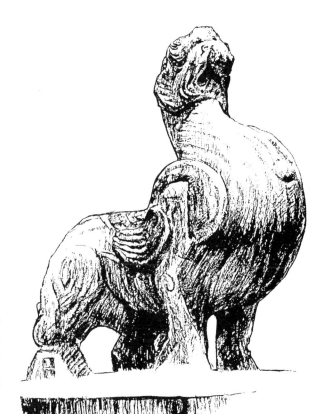

图4-1 河南省南阳博物馆收藏的宗资墓前石狮（东汉）

这种行走姿态的狮子造型从东汉到南北朝近500年间不断发展，神态愈来愈有气魄，雕琢也日趋精美。到了南朝（公元420～589年），京都建康（今南京）附近的统治者陵墓前，雕置石狮之风十分盛行，形体也日趋高大，常用整块巨

图4-2 陕西咸阳沈家村出土的石狮（东汉）

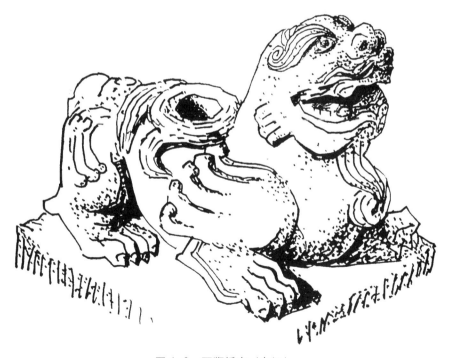

图4-3 石狮插座（东汉）

石雕琢而成，大者重达30多吨，巍巍然有不可撼动之势。其中梁代吴平忠侯萧景墓前的石狮，体高竟达3.8米，环眼巨口，垂舌至胸，肩有鳞纹双翅，四肢粗壮如柱，神态镇定严峻，具有"气吞山河"的气势，现已成为古城南京的标志（图4-4）。

唐代是我国石狮艺术发展的鼎盛期，神态更有气魄，雕琢也更为精美。西安顺陵—武则天母亲杨氏陵墓前的一对走狮，用整块青石连底座雕琢而成，那粗壮浑厚的造型，宏浑博大的走势，是自然界的真狮不能比拟的。唐代除走狮外，还大量地出现了蹲坐的石狮，它们前肢斜伸，胸部前挺，双目

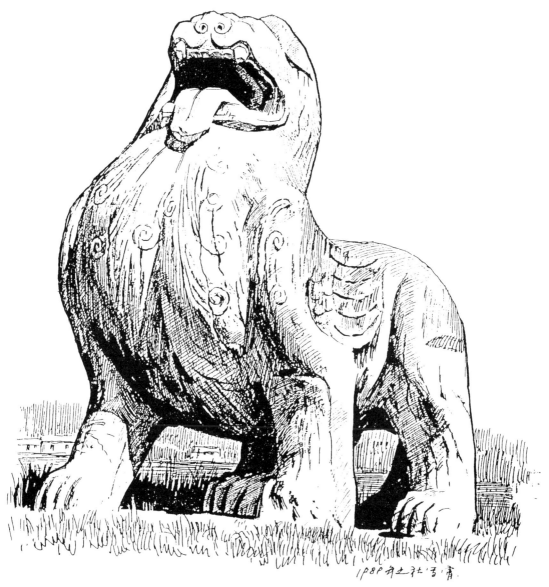

图4-4 雄健豪迈的梁代吴平忠侯萧景墓前石狮（南朝）

圆瞪，给人一种屹立不拔、坚不可摧的气势。其中最为著名的是唐高宗李治和皇后武则天合葬的乾陵前的一对蹲狮，体高3米以上，威武雄强，雄踞陵前，显示了唐王朝统治阶级的勃勃雄心（图4-5、图4-6）。

唐代的蹲狮造型不断为后世所重复，迄至宋代，狮子的精神面貌开始转猛为驯，项颈上开始配有铃铛和绶带（图4-7）。明清两代，中国狮子基本完成其程式化的造型，成为我们目前经常能见到的狮子形象。造型呈蹲坐式，前腿支撑有力，后腿盘曲稳固。狮嘴宽而方，颔下有须，头部鬣毛工整地交叠成涡状半球。狮子雌雄成对，右边的雌狮用前脚抚摸着仰脸作耍的幼狮，示意子孙万代；左边的雄狮用前脚踩着绣球，示意江山永固。几乎所有的宫殿、寺庙、官衙、馆所的大门前，都置有如此造型的狮子作为守卫。地处北京故宫内的大铜狮堪称中国狮子造型的典范，这对狮子瞪着大眼微微歪头，半咧着大嘴。身披璎珞彩带，颈项饰有铃铛，雄强中透出一股秀媚之气，人们称这类狮子为"北狮"（图4-8）。

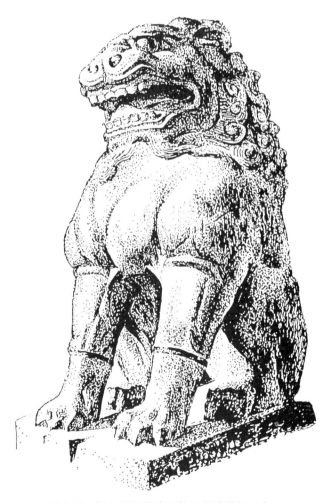

图4-5　气壮山河的陕西乾县乾陵蹲狮（唐）

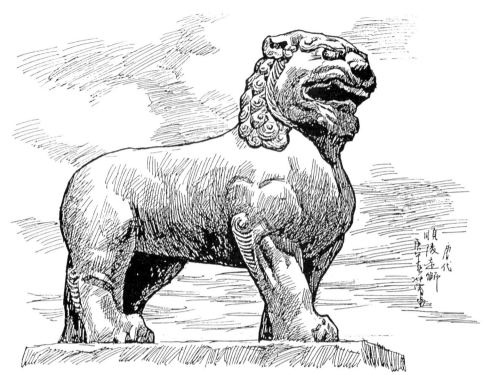

图 4-6 叱咤风云的顺陵走狮（唐）

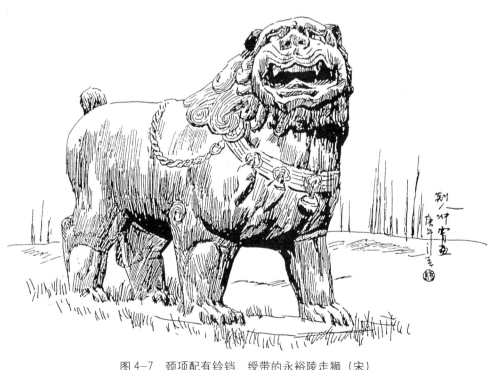

图 4-7 颈项配有铃铛、绶带的永裕陵走狮（宋）

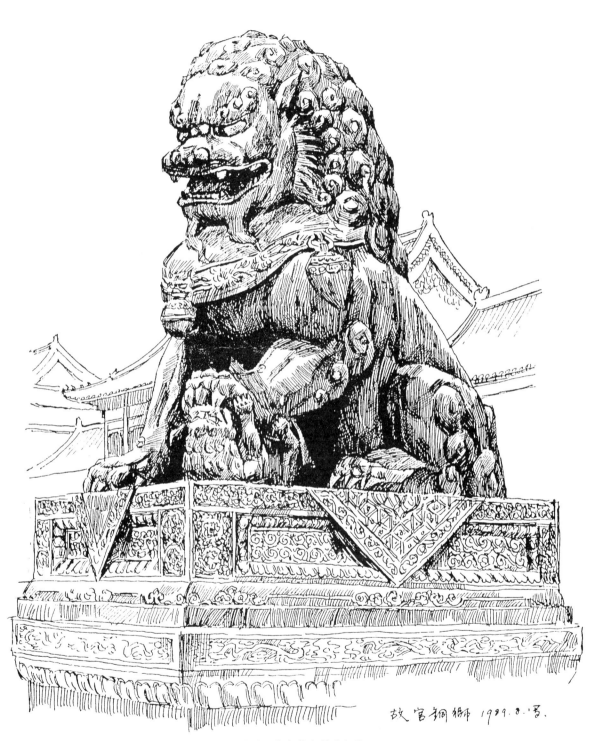

图 4-8 北京故宫的大铜狮

然而，清代的石狮造型中，有相当一部分从负有重任的守卫者，发展为装潢门楼、点缀景色的装饰品，园林、戏楼、牌坊、桥梁、栏柱上都雕琢着狮子，有的刻画上过于细腻，出现繁琐的倾向。

广东、福建、台湾等地的石狮造型别具一格，狮子的头高高昂起，双眼圆瞪，头部虽小，两只耳朵却大而竖起。身躯一般呈圆筒状，并有一对扭动着的动态线，腿部较细圆，尾巴大而卷起。人们称这类石狮为"南狮"（图4-9）。南狮柔和可爱，北狮威武雄健。

图 4-9　广东佛山祖庙的狮子

目前，具有中国气派的狮子在日益现代化的神州大地上依然放射着炫目的光彩，石雕狮、木雕狮、彩绣狮、玉雕狮、金属狮、泥塑狮……一尊尊神形酷肖的中国狮子源源诞生（图4-10至图4-12）。中国狮子的形象不仅在内地，在我国台湾、香港、澳门受到青睐，在世界各地也同样受到欢迎。笔者在20世纪末期，应邀到台北"狮子文物博物馆"对馆藏的1000余尊各个历史时期的狮子进行鉴定。在博物馆开放期间，目睹了世界各国人民对中国传统文化的热爱。他们总喜欢在中国狮子的造型前拍照留念，或购买一对小狮子回去作为纪念。

图4-10　河南登封少林寺石狮（现代）

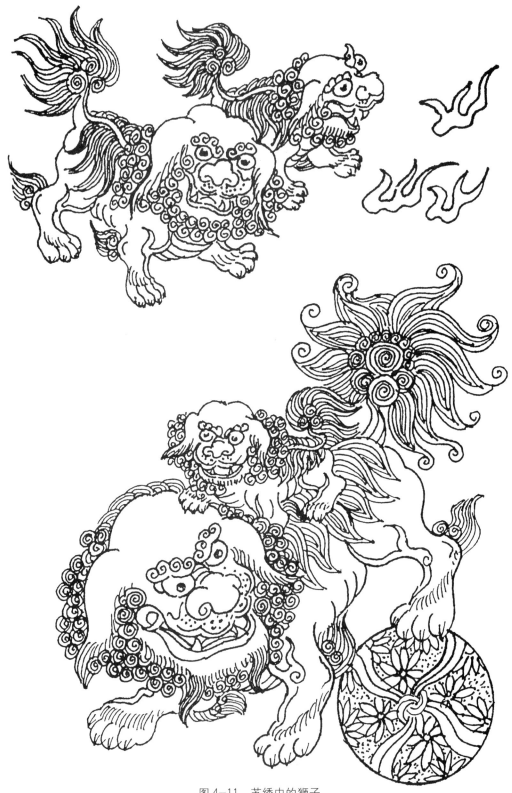

图 4-11 苏绣中的狮子

第四章 狮 子

图 4-12　瑞狮两例

值得一提的是中国人民还有"舞狮"的习俗。狮子是"百兽之王",人们把它作为权力、武力和祥瑞的象征,以舞狮来清灾除害,驱邪镇妖,以舞狮来显示中国人民的尚武精神。舞狮的狮子造型往往追求其神奇的装饰美感,体现其非同凡响的神兽形象。舞狮中的狮子形象由狮头和狮被两部分组成,狮头和狮被的造型又因地域的不同而有不同的风格,北方狮的装饰和色彩以模仿传统狮子为主,全身披长毛,色彩鲜亮明丽,色相单纯调和,用长毛绒作为原料,显得威武雄健。而南方狮则以神奇为主,形成一个与武术活动紧密配合的夸张而又浪漫的形象。色彩艳丽夺目,以红、黄、绿等原色为主,并以黑色作为调和,显得富丽堂皇(图4-13、图4-14)。

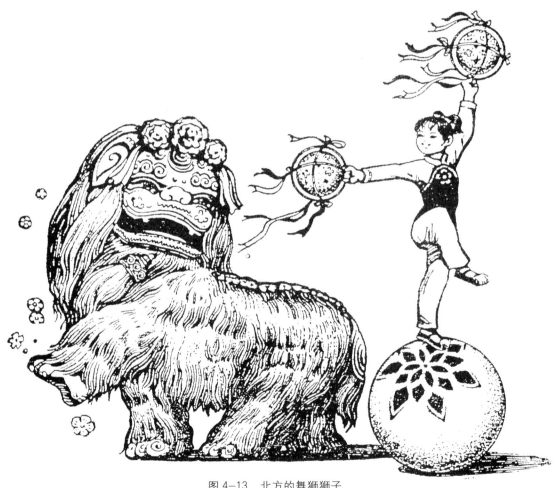

图4-13 北方的舞狮狮子

具有中国气派的神兽——狮子,以其独特的造型,显示深厚的艺术魅力,成了中华民族灿烂文化的一部分。

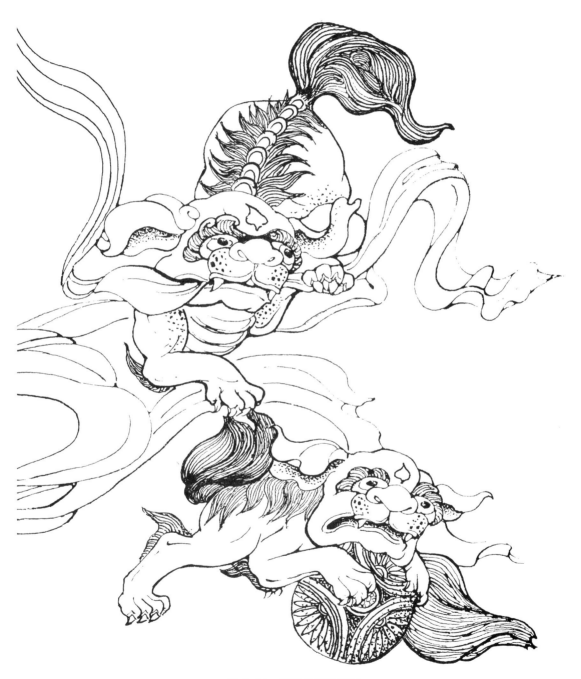

图 4-14 南方的舞狮狮子

第五章
走兽形神兽

走兽形神兽是民间艺术家以自然界中的狮、虎、象、鹿、马等走兽为原形，在美好而浪漫的神话传说故事里，在寓意吉祥、驱邪避灾的理想愿望中，给予夸张、装饰的神瑞化兽类，是中国神兽一个极其重要的组成部分。

提起走兽形神兽，最为典型的当数石象生。

石象生是帝王陵寝前的神道两侧所安置的石人、石兽和王公贵族墓道前安置的石兽。石象生的作用有两种，一是避邪除恶，二是象征权势。石兽往往是神兽，其种类有石狮、石獬豸、石麒麟、石马、石骆驼、石象、石虎等。

石象生制度起源很早，秦汉时期早已在陵墓前立石象生，最早时立的是神兽，后来又立文武大臣的塑像。人们把陵墓前立的文武大臣石雕像称为"石翁仲"，据史料记载，翁仲确有其人，他是秦始皇时期的一名大力士，姓阮名翁仲，相传他身高1丈3尺，勇猛超人。秦始皇命他守护临洮，防范匈奴的侵扰，匈奴人惧怕阮翁仲，不敢轻动。翁仲去世后，秦始皇为其铸铜像，置于咸阳宫司马门外。匈奴人来咸阳，远远望见该铜像，还以为是真的阮翁仲，不敢靠近。后人见阮翁仲塑像能起到威慑作用，便把立于宫阙庙堂或陵墓前的铜人或石人称为"翁仲"。可见陵墓前安置翁仲始于秦代，但是至今没有发现有实物留存。目前最早能见到石象生实物的是西汉霍去病名将墓前的石兽，立有石马、石虎、石牛、石象等兽类。最为宏浑的当数位于南京附近的南朝陵墓前的石兽。

南朝历经宋、齐、梁、陈四朝，目前留存下来的护墓神兽均用整块巨石雕琢而成，体积感很强。神兽形体方硬而多棱角，显得厚重坚实。陵墓前的护墓神兽主要有三种形式：天禄、麒麟与辟邪。三种石兽形态基本相似，均体形高大，昂首挺胸，口张齿露，目含凶光，颈短而阔，长舌垂于胸际，作仰天长啸状。腹部两侧刻有双翼，四足前后交错，利爪毕现，纵步若飞，似能令人听到其行走的脚步声，神态威猛庄严。它们之间的区别在于：天禄顶部雕饰双角，麒麟为独角，而辟邪则无角。在南朝陵墓石刻中，天禄与麒麟仅见于帝陵，辟邪则专用于诸侯王墓，等级严明，不能随意僭越更改。天禄、麒麟是灵异瑞兽，放置在帝王陵前，象征"君权神授"的至尊地位；辟邪，用于驱走邪秽和不祥，其规格虽低于麒麟，但其宏浑的气势却可和麒麟媲美。无名的古代艺术家们在重视雕刻整体感的基础上，更注重神兽的夸张和变形，却又表现得生动而自然，显得壮美而有生气。兽身上的纹饰更为它们增添了神美和奇谲（图5-1）。

第五章 走兽形神兽

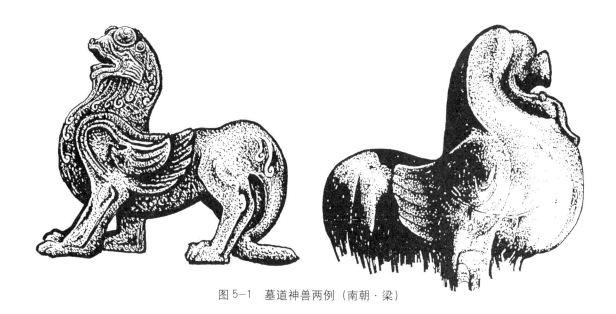

图 5-1 墓道神兽两例（南朝·梁）

位于西安附近的唐十八陵墓前的石雕神兽，不仅表现了外在形式的高大宏伟，更在于精神内涵的充实大气。这种气度不是有意的装扮，而是自然的流露，从天禄、石狮、翼马等神兽上我们都可从其壮硕的块体结构中感受到它的充实、富丽和魄力（图5-2）。

唐朝对石象生的使用已有等级规定，三品以上官员用神兽六只，五品以上官员用神兽四只，至于皇帝陵前则不受限制，如唐高宗李治和武则天合葬的乾陵共有石人、石兽九十六对之多。明清时代对石象生的使用制度也有严格的规定，如清代规定，三品官员以上只准立石马、石虎、石

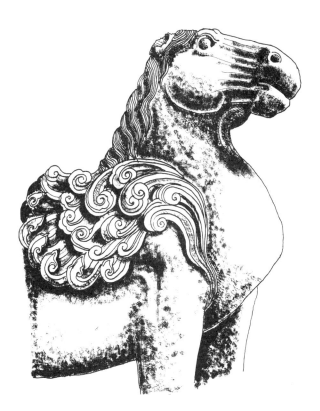

图 5-2 石雕 乾陵翼马（唐）

羊各一对，四、五品官员只准立石马、石虎各一对，六品官员以下则一律不准立石兽。现存最完善的石象生是北京的明十三陵、河北遵化的清东陵和易县的清西陵。

选定神兽作石象生有深刻的寓意。

天禄、辟邪：这两种神兽既可祈护陵墓，永保百禄安康，还可作为墓葬人升仙时的坐骑。

麒麟：这是一种只有政治清明的盛世才会出现的祥瑞之兽，用石麒麟守陵象征死者生前是有作为的英明统治者。

獬豸：这种神兽是忠诚和正直的化身，以石獬豸守陵表示皇帝的严正无私。

石虎：虎为百兽之长，以虎守墓可以驱除邪恶，保护墓主人。

石马：马是军队作战速度的象征，用石马守墓寓意国家疆域辽阔，八方来朝。

石狮：狮是百兽之王，以石狮守墓，可以威慑邪恶，象征权势。

骆驼：骆驼为"沙漠之舟"，以石骆驼守陵，一则表示皇帝吃苦耐劳，温顺宽和；二则表示国家疆域辽阔，威震四方。

石象："太平有象"，象即祥，用石象守陵，表示天下太平，江山稳固（图5-3）。

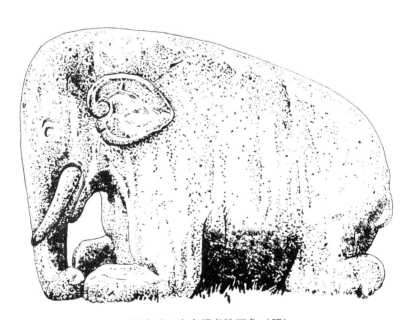

图5-3 南京明孝陵石象（明）

1. 貔 貅

貔貅是中国古代神话传说中很有名的神兽，凶猛威武，喜吸食魔怪的精血，并能将其转化成财富。古代常将貔貅比喻为勇猛的战士，在京剧《失街亭》中，诸葛亮有一句唱词"各为其主统貔貅"，这里的貔貅意指能征惯战的雄师。《礼记·典礼》载："前有挚兽，则载貔貅。"古代行军时，倘前面出现猛兽，就举起画有貔貅的旗帜，以警示大家。这种猛兽的形状如虎如豹如熊，晋代学者郭璞就称这种猛兽是"虎豹之属"。陆玑疏云："貔似虎，或曰似熊，一名执夷，一名白狐，辽东人谓之白罴。"《晋书·熊远传》里还有"命貔貅之士，鸣橄前驱"的记载，将奋勇前行的将士誉为貔貅。

貔貅原在天上负责巡视工作，阻止妖魔鬼怪、瘟疫疾病扰乱天庭。后来，貔貅触犯天条，玉皇大帝罚它下界，以四面八方的财物为食，只吞不泻，只进不出，最终成了招财聚宝的象征。

传说貔貅有两种，一种是单角，一种是双角，单角貔貅为雄，称为"貔"；双角貔貅为雌，称为"貅"。雄性貔貅能广为招财，而雌性貔貅能守住财物。因此，有不少人均喜欢貔貅，故貔貅的玉雕制品很多。特别是做生意的商人，往往将貔貅制品带在身边或置放在经商之地。

貔貅有镇宅辟邪的作用，将貔貅形的制品放在家中，可赶走邪气，迎来好运。它还有护家的作用，能保合家平安，故古代风水学者认为貔貅是转祸为福的吉祥神兽。

古贤认为，命是注定的，但中间的运程可以改变，而貔貅便是能让人的命运转变的神兽，因此民间对貔貅十分喜爱，认为"一摸貔貅运程旺盛，再摸貔貅财运滚滚，三摸貔貅平步青云"。

传说貔貅食财宝只进不出，这又是怎么一回事呢？原来貔貅是龙王的九太子，它的主食就是金银珠宝，浑身珠光宝气，因此深得玉皇大帝与龙王的喜爱。一次，貔貅吃得多了，忍不住在金殿上便溺，惹玉皇大帝生气了，一巴掌打下去，结果打到屁股上，屁眼被封住了。从此，貔貅对金银珠宝只能进，不能出，久而久之，就被当成招神进宝的瑞兽了。

从凶猛威武的战神到招财聚宝的财神，貔貅的造型势必有彻底的改变。图5-4和图5-5便是两种貔貅的造型。

民间还有一种形体高大、外貌似熊、浑身洁白的貔貅。它一旦出现便会带来财富和福气，人们称其为白貔（图5-6）。

值得一提的是貔貅所属的范围很广，形状也很多，它还有三个名字，即天禄、辟邪和桃拔。人们常把貔貅和天禄、辟邪、桃拔合为一起，说一角的为天禄，两角的为辟邪，无角的为桃拔。后来，貔貅多以一角造型为主。

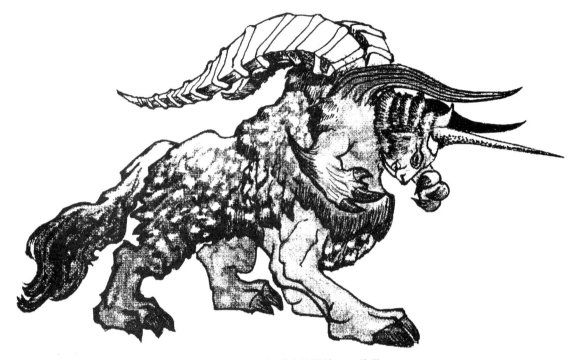

图 5-4 凶猛威武的战神——貔貅

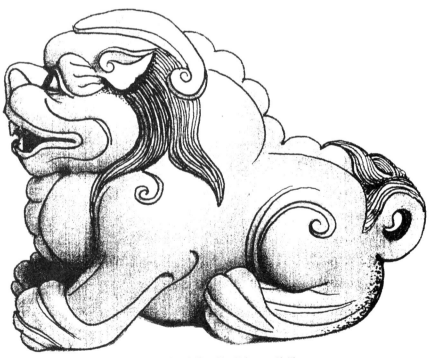

图 5-5 招财进宝的财神——貔貅

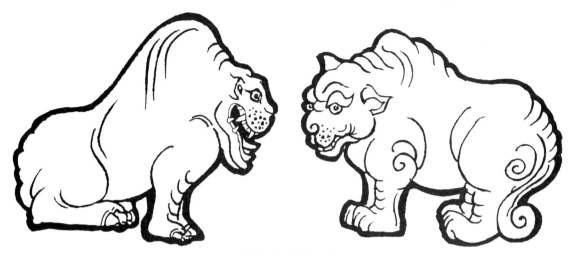

图 5-6　白貔两例

貔貅的传统造型为龙头、马身、麟脚，形状似狮子，毛色灰白，会飞。经过朝代的转换，貔貅的外形也在变化，目前较为流行的是头上有一角，全身有长鬃卷起，尾巴卷曲，突眼，獠牙明显，肩上往往有短小的双翼（图5-7）。

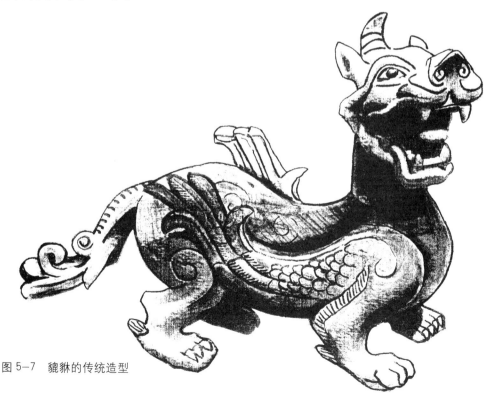

图 5-7　貔貅的传统造型

2. 辟 邪

辟邪是一种貌如中国传统狮子和虎的走兽，多见于汉代至南北朝时期的墓道守卫及玉器、石刻、陶瓷的器物装饰。唐代学者颜师古对这种神兽作了注释："辟邪，言能辟御妖邪也。"意为这种神兽能辟除邪恶，故称为"辟邪"。他的这种观点得到后人的认可。在造型上，他认为"似麟而有两角为辟邪"，即其造型像麒麟而长有两角。因此，人们把洛阳出土的一件有角的神兽和西安博物馆陈列的狮虎混合兽均称为"辟邪"。而多数人则认为辟邪的头上没有长角，它就是中国早期的狮子（图5-8）。

辟邪是一种能"驱走邪秽，拔除不祥"的神兽，自古就受到人们的喜爱。古代织物、军旗、印纽、钟纽、带钩等物，常用辟邪为装饰。南朝陵墓前常有巨型的石雕辟邪，以捍卫陵墓内的主人不受外界侵扰。

辟邪又是一种广义的神兽，故人们又称天禄、貔貅和桃拔，貔貅的特性它都有。它又是龙生九子中的一子，外形似狮子、龙头、马身、麟角，全身披鳞。

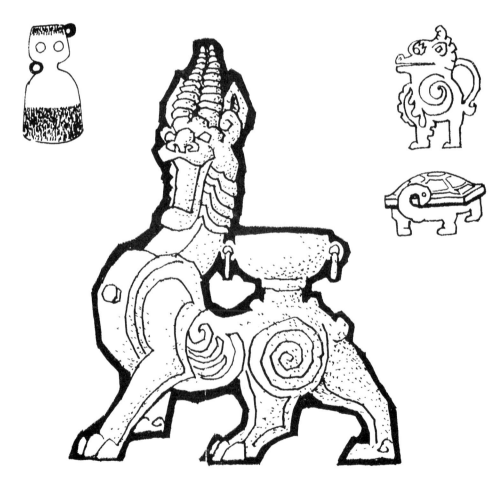

图5-8 辟邪造型

3. 天　禄

天禄能永授百禄而得名，是一种貌似狮子而额头上长有一只短角的神兽，在东汉和南朝墓中均有出土，唐朝统治者陵墓前也有天禄安置。天禄形象强调了长披式的旋卷鬃毛和宽厚壮实的胸肌，突出其强健的动势。其肩上的双翅刻画明显，示意墓葬者可以乘骑天禄升天（图5-9）。

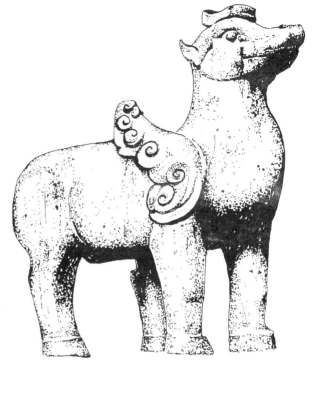

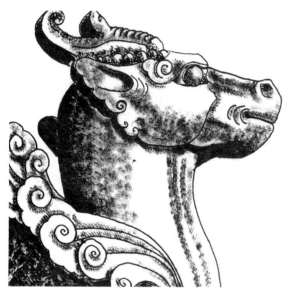

图 5-9　顺陵天禄两例（唐）

古代文献也有将天禄与辟邪说成是同一种神兽的。孟康著文认为"辟邪、天禄二而一也"。又据明代学者周祈在《名义考》的著述中说，辟邪能拔除妖邪不祥，故又称为"符拔"。汉代将天禄置于宫阁门外，而将辟邪置于宫阁门边，皆取拔除妖邪永保安宁之意。从中我们可以看出天禄、符拔和辟邪，在古代皆为消灾祸保平安的神兽。而从其造型来看，则大同小异，和中国传统的狮子形象差别不大，有的干脆称其为狮子的别称。

4. 符拔（桃拔）

符拔是我国古文献中经常提到的神兽，其功能是拔除妖邪不祥。在《后汉书·班超传》中便有"是岁，贡奉珍宝符拔狮子"的记载。学者孟康对符拔作了这样的延伸注释：符拔，又名桃拔，似鹿长尾，一角者为天鹿，二角者为辟邪，无角者为狮子。而无角的符拔就是符拔狮子，简称狮子（图5-10）。

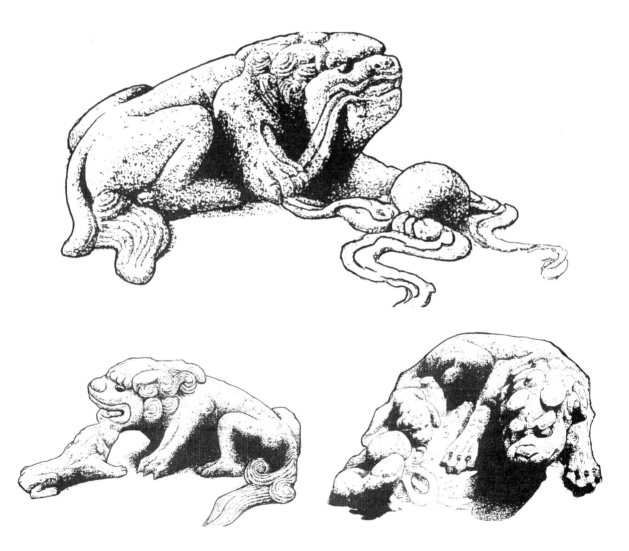

图 5-10　符拔四例（天津蓟县独乐寺）

5. 狻猊

狻猊是古文献中经常出现的神兽，晋代学者郭璞认为，狻猊和狮子一样，皆食虎豹，是一种神异的猛兽。在秦代的《穆天子传》中，则把狻猊与野马联系在一起，善走能跑，日行五百里。而在汉代的玉器工艺品中，狻猊多作矫健可爱的瑞兽造型（图5-11）。

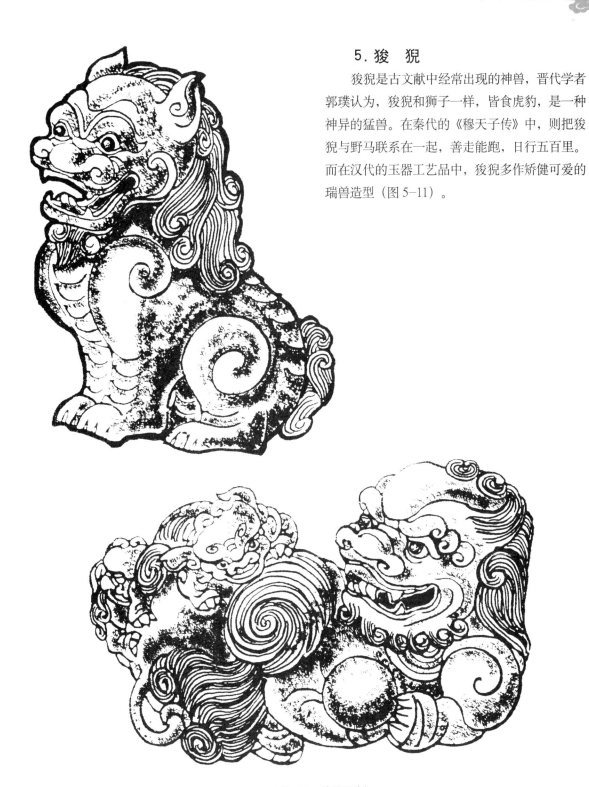

图 5-11　狻猊两例

明代宰相李东阳在《怀麓堂集》中，则把狻猊说成是龙的第五个儿子，并从中作了引申，说狻猊形似狮子，平生喜静不喜动，好坐，又喜欢烟火，因此佛座和香炉的脚部装饰往往是狻猊的形象。相传佛座上装饰的狻猊是汉代随佛教由印度传入中国的洋狮子演变而来的，在中国民间艺人的创造中，成了具有中国气派的狻猊，它装饰的部位多在佛教结跏趺坐或交脚而坐的前方。明清之际的中国石狮或铜狮颈下项圈中间的兽形装饰也是狻猊的形象，它使守护大门的中国狮子更为威武雄健（图5-12、图5-13）。

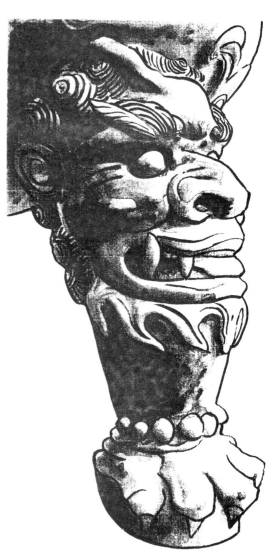

图 5-12　香炉脚部的狻猊装饰

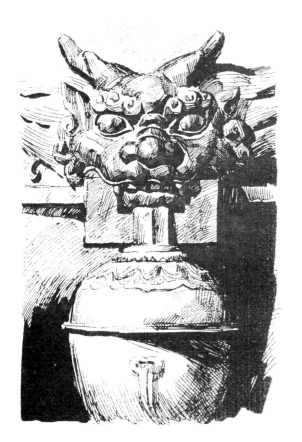

图 5-13　石狮颈下的狻猊装饰

6. 角 端

角端,也有写作甪端,是中国特有的神兽,晋代学者郭璞注释:"角端似猪,角在鼻上,中作弓。"清代学者汪士祯在《陇蜀余闻》中说:"角端,产瓦屋山,不伤人,惟食虎豹,山僧恒养之,以资卫护。"河南巩县的宋代帝王陵墓中便有这种神奇的兽类形象,体态似虎如狮,又像犀牛,头似麒麟,独角,角长在鼻端,似象鼻一样微微卷起(图5-14至图5-17)。宋代出刊的文献中说:"角端,日行万八千里,晓四夷之语,明君圣主在位即至,明达方外幽远之事,通人性。"明代以后的角端,体驱更像狮子,但鼻子长角,颈部没有鬣毛。在宫廷中作香炉上的装饰,更多的则用于印纽的装饰兽。

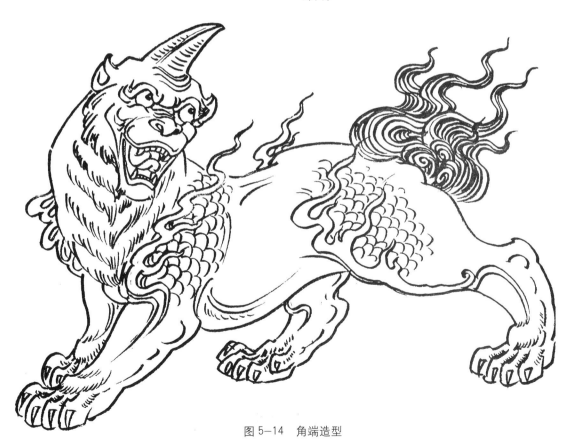

图 5-14 角端造型

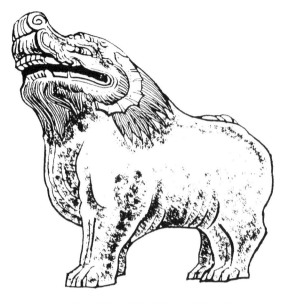

图 5-15　角端（河南巩县永安陵·宋）

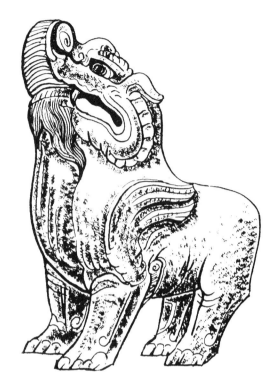

图 5-16　角端（河南巩县永熙陵·宋）

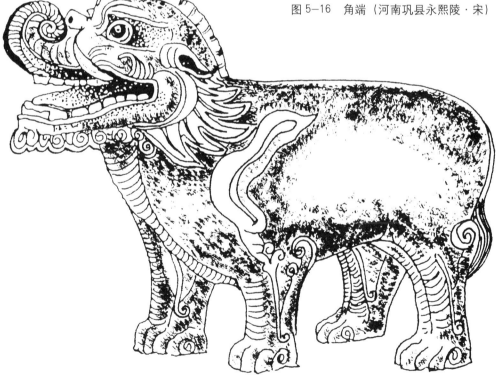

图 5-17　角端（宋）

7. 犼

犼又叫"吼",是传说中的一种勇猛神兽,形如马,长一至二丈,身上有鳞片,浑身有火光缠绕,会飞,食龙的脑,极其凶猛。据清代文献《述异记》中记载,犼生长在东海,经常与龙争斗,口中喷出的火达数丈长,龙往往难以取胜。古籍《集韵》对犼又有另外一种解释,说它是北方的神兽,形状如犬,食人。我国唐代的三大菩萨文殊、普贤和观音,各有自己的乘骑,文殊骑狮,普贤乘象,观音则坐犼,这犼是色彩绚丽闪耀金光的狮子,可见犼的形象也和狮子相接近。

明代古文献《偃曝余谈》认为犼就是"吼",称它为"狮子王"。据说古时西番进贡狮子,番人往往带有两只称为"犼"的小兽,每当狮子发威时,番人便牵犼来到关着狮子的木笼前,狮子一见到犼,便收敛不动,可见犼比狮子更为厉害(图5-18、图5-19)。

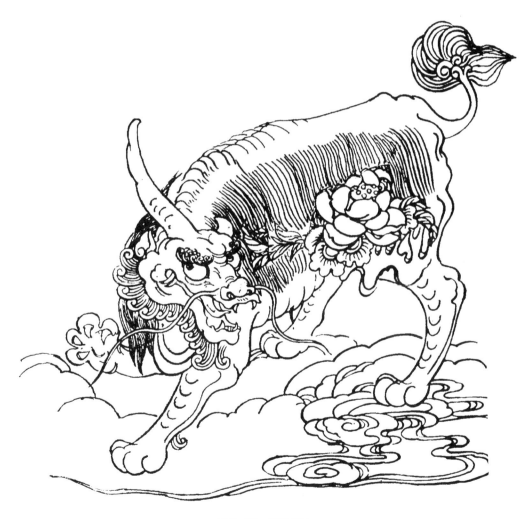

图 5-18 犼造型之一

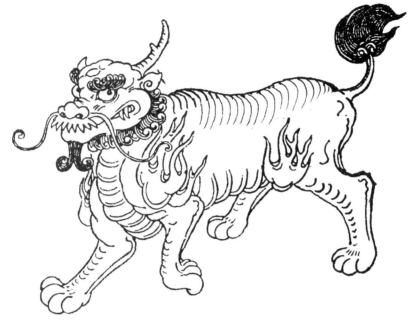

图 5-19　犼造型之二

图 5-20　北京天安门华表柱头上的蹲犼

北京天安门前面华表柱头蹲伏的神兽称为"朝天犼"，也有写作"朝天吼"的，这是人们公认的"犼"的造型，体躯似狮，头部如龙，身上有鳞（图5-20）。这两只朝天吼面南而蹲，称为"望君归"。据说它们专门注视着外巡的皇帝，如果皇帝久游不归，它们就会呼唤皇帝，应该回到京城，料理朝事。在天安门城楼后面也有一对朝天犼，面北而蹲，称为"望君出"，专门监视皇帝在宫中的行为，如果皇帝深恋宫中的美女，贪图享乐，不顾百姓生计，它们便会催请皇帝出宫，深入民间，体察民情。

8. 獬豸

獬豸,是一种能辨别是非曲直的神兽。据《说文解字》载,獬豸形似山羊,全身长着浓密黝黑的毛,双目明亮有神,额上通常长一角,俗称"独角兽"。它拥有很高的智慧,懂人言,知人性。它能明辨是非曲直,识善恶忠奸,发现奸邪的官员便怒目圆睁,用角把他触倒,然后吃下肚。当人们发生冲突闹矛盾时,它能用角来区别,把角指向无理的一方,甚至会将怀有邪恶的人用角抵死,让犯法者不寒而栗。相传上古时期帝尧的行刑官皋陶曾饲养獬豸,凡遇疑难不决之事,就拉出獬豸裁决,均准确无误,獬豸就成了执法公正的化身。

古文献《汉官仪》记载,由于獬豸能明辨是非曲直,楚国君王便以此兽的形象制作衣冠赐给近臣御使,这种冠便叫"獬豸冠",戴这种冠者,执仗正气,以触不直之人。汉、唐、宋三代的执法官均戴獬豸冠。明清两代按察使服装前后的补子皆绣獬豸图纹。

獬豸的造型在各个时代均有区别,秦汉时期,獬豸较为纤秀,形似山羊;唐宋时期,獬豸显得雄健有力,头部似牛,身躯如狮,唐代帝王陵墓的石象生中便有身躯壮实的獬豸形象,显示了帝王执法的公正。明清时期的獬豸,则向麒麟的形象靠拢。但不管如何,獬豸额头上的那只独角始终存在,表示其刚正不阿的禀性(图5-21、图5-22)。

进入近代,仍将獬豸视为法规与公正的象征,我国新建的法院大楼门前,往往列置有獬豸的形象。

图5-21 獬豸两例(唐)

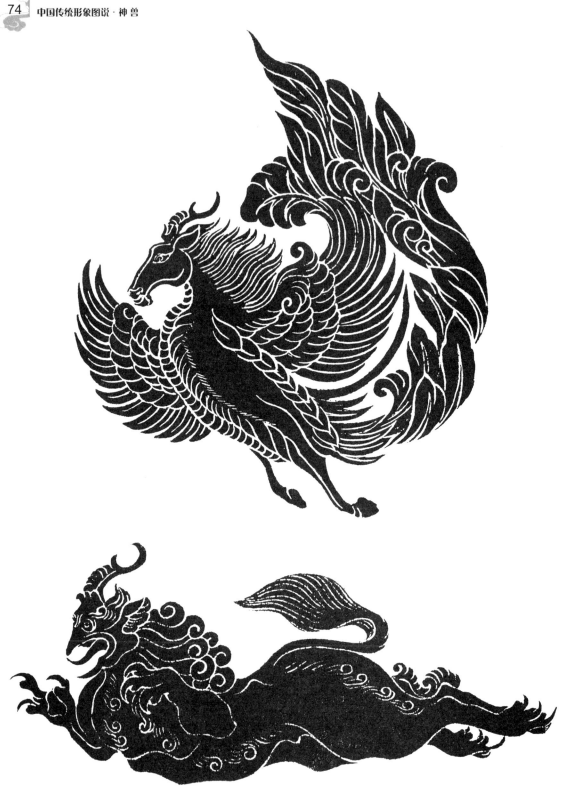

图 5-22 獬豸两例（唐）

9. 鲲 鹏

鲲鹏，是战国时期哲学家庄子在《庄子·内篇·逍遥游》中提到的神兽。文中说，鲲鹏是风神与水神的图腾结合体，风神，凤也；水神，龙也。为水神时，化为鲲，鲲很大有几千里长；为风神时，化为鹏，鹏的羽翼也有几千里长。因此，庄子的"鲲鹏"之说，是远古和祖先崇拜遗风的神化结果，鲲鹏则成了理想化的神兽。到唐宋时，鲲鹏又称为"鸿图"、"瑞禽"，一般为龙首凤翅，呈走兽状。也有的是马头凤身，有鹏程万里、前途无量的意义（图5-23、图5-24）。

图5-23 马头凤（即鲲鹏）（河南巩县宋陵石雕·北宋）

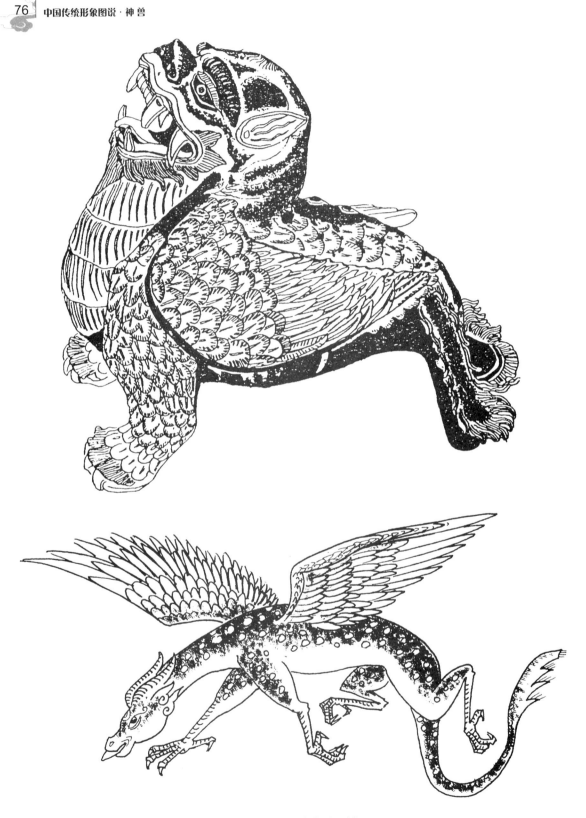

图 5-34 鲲鹏造型两例

10. 神 象

象，形体高大，性情温和，安详庄重，行为端正，知恩必报，能负重远行，被人们称为"兽中之德者"。据说，象能预兆灵瑞，它的出现是吉祥降临的标志，古代圣王舜曾驯服大象犁地耕田。《史记·帝王本纪》说，象是帝舜的弟弟，从而，进一步提高了象的地位。

从汉代开始，佛教传入中国，与儒家思想为基础的中华文化相融合，中华文化吸收了释家文化的优秀成分，象更成为人们心目中的吉祥之物。象又是佛教四大菩萨之首的普贤菩萨的乘骑，是"德行"的代表，道场在四川峨眉山。因此，象成了人们心目中的瑞兽、神兽。

南方诸国历代均有遣使进献驯象的记载，《魏书》卷十二，便有"元象元年（公元538年）正月，有巨象自至砀郡陂中，南兖州获送于邺"的记载。两宋时期，宫廷中设有象院，每逢明堂大祀，都有象车游行。北宋时的都城汴京（今开封）和南宋时的行都杭州，均能见到象车游行的壮观场面。倘若能一睹大象的风采，便能带来好运，故那天"游人嬉集，观者如织"。

象，体魄壮大，行步稳健，温顺而又威严，其四足犹如四柱，立地稳如泰山。因此，在皇宫的御座要立铜顶鎏金宝象，在帝王陵墓要立石象，既表示天子的威仪，又象征国家的安定和政权的稳固。帝王出巡出游喜乘象驾之车，称"象车""象舆"。

象与"祥"同音，因此象是吉祥图案中常用的瑞兽。太平有祥（象），即天下太平。平与"瓶"同音，吉祥图案常以象驮宝瓶，象征天下太平，瓶中还插有花卉、如意以加深画面吉祥美好的寓意。"吉祥如意"，则画一孩童，手持如意，骑在象背上戏玩，骑象与吉祥谐音双关，故称为"吉祥如意"。"万象更新"是一年的开始，寓意来年蓬勃兴旺，充满新气象，常以大象驮一盆万年青来表示（图5-35至图5-38）。

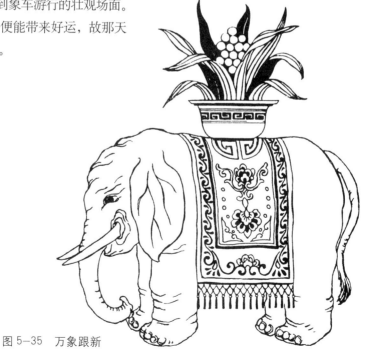

图5-35 万象跟新

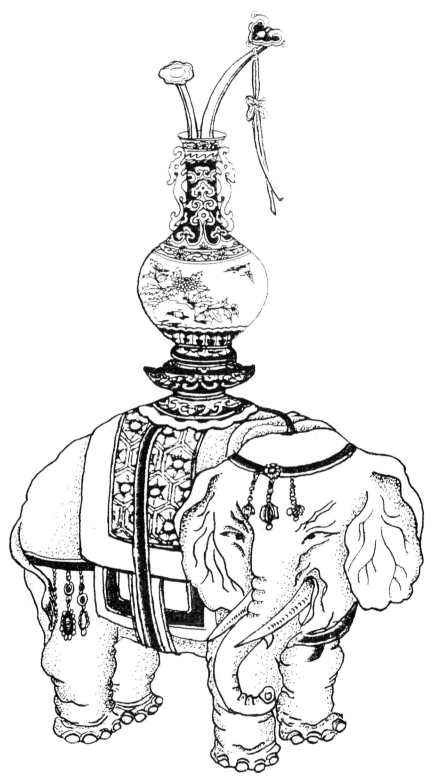

图 5-36 太平（瓶）有祥（象）

图 5-37 神象造型两例

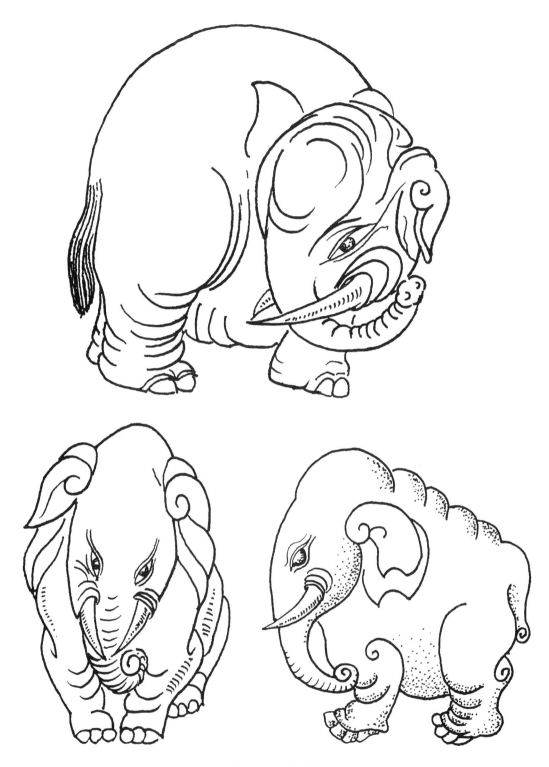

图 5-38　神象造型三例

11. 神 豹

豹，外观威猛，体态矫健。在传说中是驱魔除邪的神兽，在民间则是吉祥的寓意。借"豹"与"报"的谐音，与喜鹊组成"报喜"的画面；与宝瓶组成"报平安"的图案。绚丽多姿的豹纹，又是爵禄、荣誉的象征。历代艺术家们，在豹的原形上，加上双翅、瑞角，配以云纹、气浪，并和狮子、老虎等形象糅合在一起，使豹的形象变得神异起来，形成了"飞狮豹""神豹"等新的神兽（图5-39）。

图 5-39 神豹造型

12. 天　马

马，矫健、灵活、快速，自古以来就被人们视为尊贵、祥瑞的神兽。

历史上，马往往与帝王、名将、名人联系在一起。据古文献记载，周穆王取八匹骏马巡行天下，神马辅王成就霸业。在古文《拾遗记》中记载了八骏马的名号和特性："王驭八龙之骏，一名绝地，足不践土；二名翻羽，行越飞禽；三名奔宵，夜行万里；四名超影，逐日而行；五名逾辉，毛色炳耀；六名超光，一行十影；七名腾雾，乘云而奔；八名扶翼，身有肉翅。"

秦始皇统一中国，曾挑选并骑过七匹骏马，名曰追风、白兔、蹑影、追电、飞翻、铜雀、晨凫，从命名中我们便知晓马的雄俊与神速。

唐太宗有六匹"堪与托生死，入风四蹄轻"的神骏，在逐鹿中原，翦灭各地割据势力的战斗中，立下赫赫战功。统一中国后，唐皇立石雕刻六骏神韵，称为"昭陵六骏"。

努尔哈赤所骑的是一匹大青马，该马高大雄健，奔跑神速，战功赫赫，他曾发誓，如能一统江山建立政权就定国号为"大清"，以纪念座下神骏。汉武帝骑的是"飞燕绝尘"，楚霸王项羽骑的是"乌骓马"，三国名将吕布骑的是"赤兔马"。

马有翼称为"天马"，陕西乾县乾陵神道上的翼马为唐代统治者权威的象征。翼马飞翅曲卷自如，韵律和谐，显示天马的矫健气质（图5-40）。在神话传说中，有关马的描述也不少，有"日行千里夜行八百"的神马，有"状如犬而黑头，见人则飞"的飞马，有脚踏飞燕的快马，有能腾云驾雾的龙马等（图5-41）。《水经注·异闻录》还记述了汉武帝得天马而作《天马之歌》："天马来兮历无草，迳千里兮循东道。"

天马，是人格化、神化了的马，拥有不畏强敌、不怕牺牲、拼搏进取的无量勇气，是军人崇拜的偶像，也是汉民族最重要的图腾之一。《山海经·北次三经》的解释是："其状如白犬而黑头，见人则飞，其名曰天马。"

以天马作吉祥寓意装饰的题材应用广泛，如马到成功、马上封侯、八骏马等，而在明清皇宫殿宇垂脊上也有十个神兽装饰，称为"嘲风"，是龙生九子中的一子，其中就有"天马"和"海马"，天马有翼，海马无翼。

国家旅游局把天马作为中国旅游的图形标志。它是根据1969年甘肃武威出土的一件东汉青铜雕塑设计的。该青铜雕塑称"马踏飞燕"。后经考证，奔马身高34.5厘米，身长45厘米。形象矫健俊美，马呈昂首嘶鸣状，躯干壮实，四肢修长，腿蹄轻捷，三足腾空，一足踏飞燕，正飞驰向前。该马所踏的并非燕子，而是古代传说

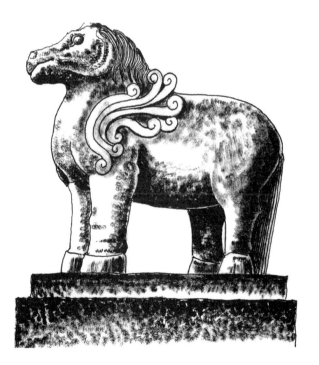

图5-40　石雕定陵翼马（唐）

中的龙雀（即风神），而马也非凡马，而是神马，据《汉书·礼乐志》中的《西极天马之歌》记载：天马足踩浮云，身可腾空飞驰。而这件"马踏飞燕"中的神马踏着飞燕，正是遨游空中的天马形象，故正名为"天马"。该马头戴璎珞，尾梢打结，具有浓郁的中国特色（图5-42）。

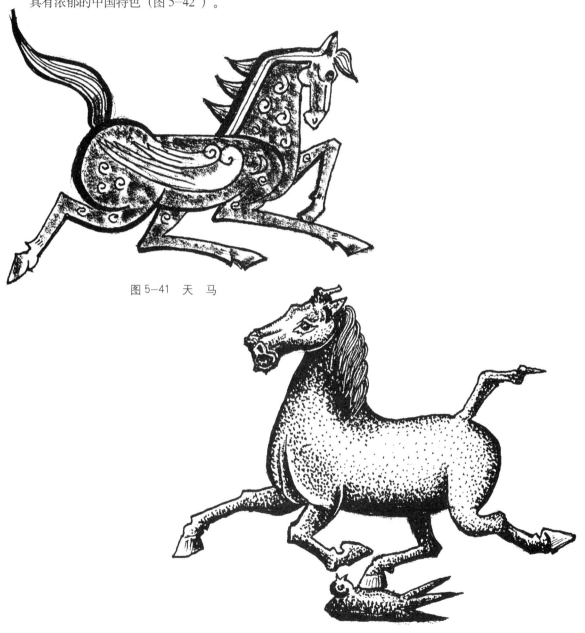

图5-41 天　马

图5-42 马踏飞燕

13. 神 牛

牛，忍辱负重，体大力粗，与人们友好为伴。在我国南方，牛象征着一年复始的春天，因为它开春后即下地犁田。为赞扬牛的精神，人们建立了"牛庙"，家家户户还贴上"春牛图"，以示一年农事的吉祥。牛还有镇伏水妖的本领，有不少地方，人们用泥巴、金属塑铸成牛的形象，投入水中，防止水患。在我国神话传说中，有关神牛的传说很多，《西游记》中的牛魔王系水牛得道而成。观音菩萨也乘坐过神牛（图 5-43、图 5-44）。

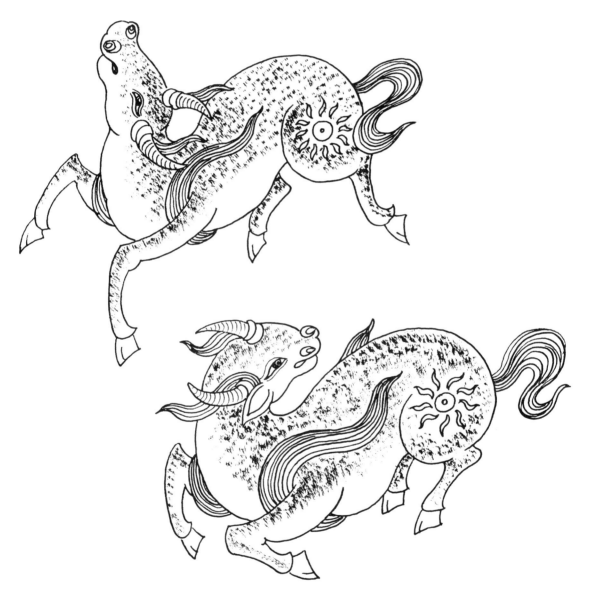

图 5-43 神牛造型两例（宋）

青牛，在牛中是最有神奇色彩的。青牛为千年松木之精所变，在《太平御览》的《嵩高记》中有"山有大松，或千岁，其精变为青牛"的记载。据说青牛被老子降服后成了他的坐骑，老子西行时就是骑着青牛出关的，后来此青牛成了古代的神兽。

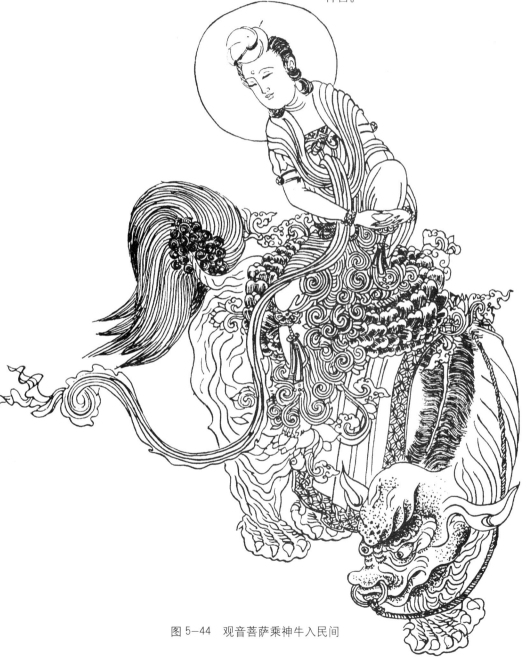

图 5-44　观音菩萨乘神牛入民间

14. 猪

猪是吉祥的神兽，早在远古时期，猪便成了人们生活中重要的家畜，并以猪的形象为图腾。在距今五六千年前至商周时代，在良渚文化、大汶口文化、红山文化、龙山文化、夏家店文化遗存中，便有大量的玉雕猪及各种变形猪纹。古典名著《西游记》中，出现了以猪为原型的天蓬元帅猪八戒。由于猪的"蹄"与金榜题名的"题"是同音，因此，乡试的前一天，亲朋们往往给"应试人"送煮猪蹄，预祝能金榜题名。在北方还有过年时送"肥猪拱门"木版年画的风俗，寓有送财赠福的含意（图5-45、图5-46）。

图 5-45　猪造型两例

图 5-46　送财赠福的"福猪"

15. 白 鹿

白鹿，又叫天鹿，是古代祥瑞的象征，也是人成仙后升天的乘骑，在画像石、壁画、铜器、漆器中经常见到。《艺文类聚》记载："天鹿者，纯善之兽也，道备则白鹿见，王者明惠及下则见。"古文献《庚子山集》载一春赋："艳锦安天鹿，新绫织凤凰。"说明白鹿是深受民众喜爱的神兽。

鹿是长寿的象征，《宋书》记载："虎鹿皆寿千岁，满五百岁者，其毛色白。"故五百年以上的鹿为"白鹿"。鹿寿可达两千年以上，是长寿神兽。

鹿又是帝位、权力和吉瑞的象征，《宋书·符瑞志》曰："天鹿者，纯灵之兽也。无色光耀洞明，王者德备则至"；"白鹿，王者明惠及下则至。"该书记述了历朝历代，王公贵族、地方官吏为了献媚，竟献白鹿奉迎皇帝的许多事例。

在传统装饰纹样中，鹿是常见的图案，再加上"鹿"与"禄"谐音，故鹿的形象成了官职、爵位、俸禄以及福禄寿的象征，是人们十分喜爱的吉祥纹样。鹿常与寿星、天官、仙人为伴，以祝长寿、长禄（图5-47、图5-48）。

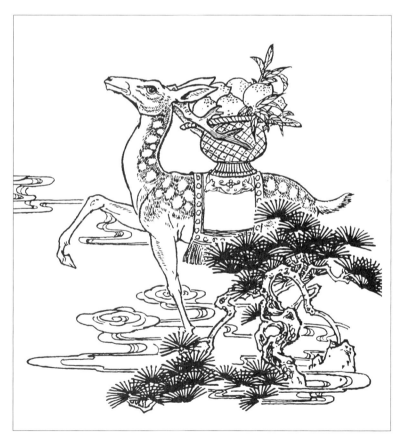

图 5-47　禄寿图

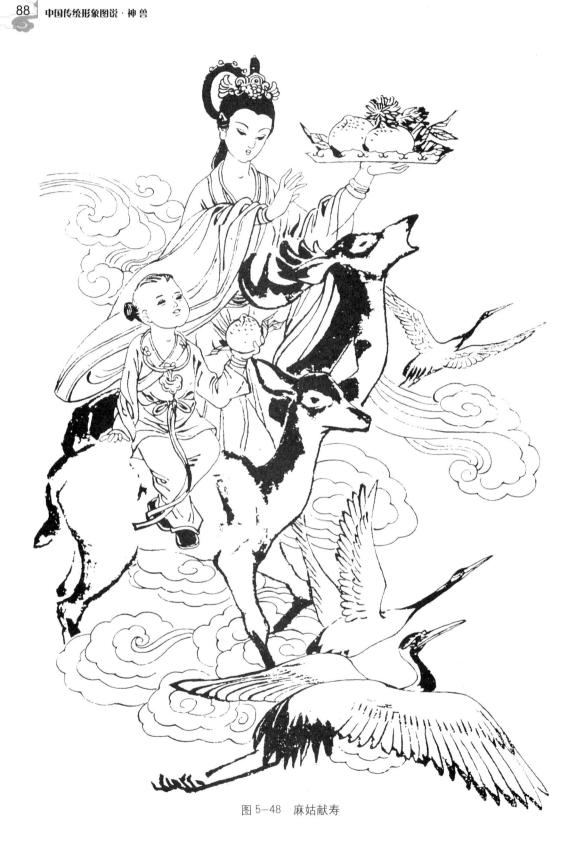

图 5-48　麻姑献寿

道教视鹿与神仙为伍，流传有许多美好的故事。明人陈仁锡的《潜确类书》中记述了"鹿娘化仙"的故事：南朝有一位道士在山中修养，其间常有鹿来饮山涧之水，后鹿得孕，产一女子。道士将她养大，取名鹿娘，姿色绝伦。有人欲娶之，鹿娘入湖沐浴，浴毕入山，不再出来，其山与河皆香。

在江西庐山的白鹿洞书院中，还有一个关于白鹿的传说：唐代的才子李渤，年少时在五老峰的一个山洞里隐居读书。一天，五老峰巅的一群神鹿脚踏祥云，来到五老峰上，敬仰地俯视李渤

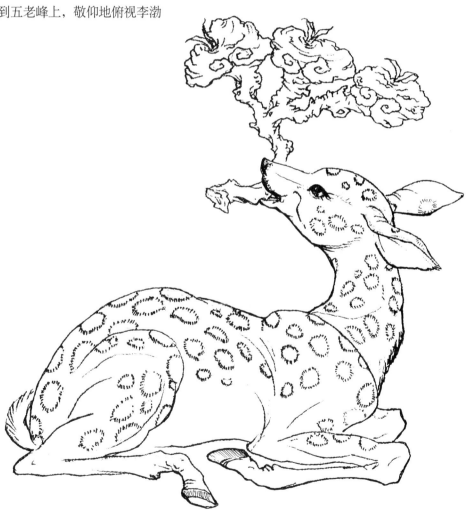

图 5-49 白鹿衔灵芝

刻苦晨读，其中一只白鹿从云端跑下来，依偎在李渤身边，不再离去，它日夜陪伴李渤读书。黎明，白鹿引颈长鸣，唤醒李渤迎着朝霞攻读；寒夜，白鹿衔来长袍，为挑灯看书的李渤御寒；病了，白鹿奔进深山，采来灵丹仙药为李渤治病。从此，李渤与白鹿成了莫逆之交。后来，李渤功名成就，当了江州刺史，再来洞中寻找白鹿，白鹿早已腾云驾雾返回天庭了。为了纪念朝夕相处的白鹿，李渤就将当年读书的山洞改名为"白鹿洞"（图5-49、图5-50）。

图 5-50 飞 鹿

16. 白　泽

　　白泽，系古神兽，貌似狮子，矫健灵活；又似麒麟，蕴含祥瑞。其四足有时为马蹄，有时为狮爪。相传它能言语，但不轻易开口。待"王者有德，明照幽远，百姓安康"时才开口说话。白泽，原在昆仑山上，浑身雪白，是一种能让人逢凶化吉的祥瑞之兽。此兽很少出现，除非有治理天下的圣人到来才出现。

　　传说上古时期黄帝巡狩，至海滨而得白泽，此兽能说人话，通万物之情，知晓天下鬼神之事，并开口说"天下太平"，黄帝十分欣喜，让人立即将白泽的形象描绘下来，以示天下。后来，黄帝以白泽的图案来装饰自己的服装。到唐代时，绘有白泽的旗是帝皇出行的仪仗。明代时，白泽的图案作为皇亲贵戚的服饰。

　　白泽有一个特异功能，那就是它知道天下所有鬼怪的名字、形貌和驱除的方法。所以，古时人们就把白泽当成驱鬼的神来供奉，并出现了《白泽图》一书，书中记有各种神怪的名字、外貌和驱除方法，并配有神怪的图画，人们一旦遇到怪物，就会按图索骥，加以查找。人们还将画有白泽的图挂在墙上或是贴在大门口，用来辟邪驱鬼。在军队的舆服装备中，也常有"白泽旗"飘扬。故有"家有白泽图，妖怪自消除"的说法（图5-51、图5-52）。

图 5-51　白泽造型之一

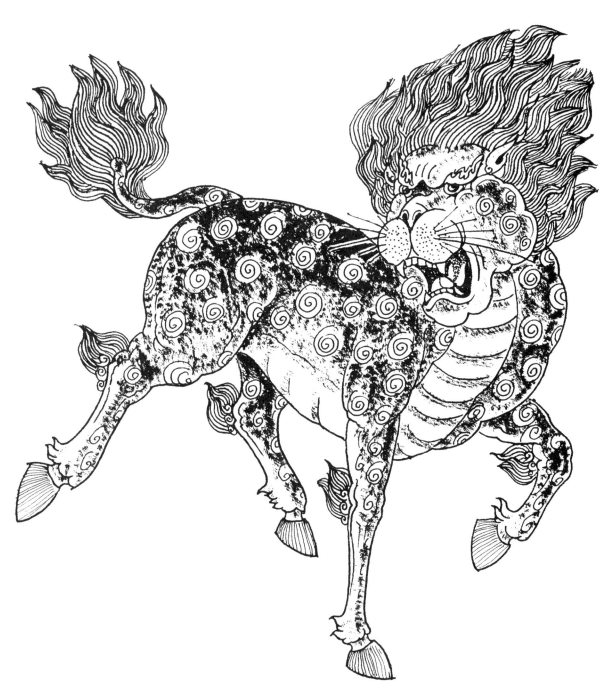

图 5-52　白泽造型之二

17. 谛 听

谛听，相传为地藏菩萨坐骑，又称"独角兽""地听""善听"，是安徽九华山镇山之宝。谛听形象怪异，集群兽的瑞像于一身，聚众物之优容为一体：虎头，龙身，狮尾，麟足，犬耳，独角，据说此物沾有九气：灵气、神气、福气、财气、锐气、运气、朝气、力气和骨气。能起到辟邪、消灾、降福、护身的作用。一些佛门信徒相信沾上谛听的"灵气"后，家庭得昌隆，基业永常青；孩子带上它，能健康成长，成为一个诚者、贤者、智者、悟者、觉者、寿者。谛听是唐开元末年，由古新罗（今韩国）王子金乔觉带来的，原为一只白犬。金乔觉看破红尘，24岁那年，携白犬浮海来华，到九华山后削发修行。在苦修的75载风雨中，白犬与金乔觉昼夜相随，处处使其逢凶化吉。贞元十年，金乔觉坐化，白犬亦化为谛听，成了地藏菩萨的坐骑，成了人们心目中的"天地精灵"（图5-53至图5-55）。

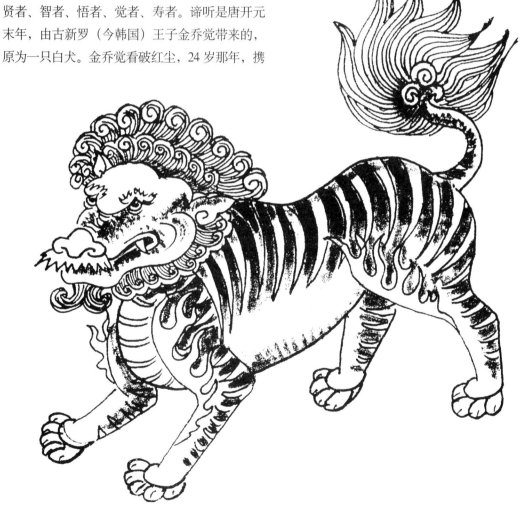

图 5-53 谛听造型之一

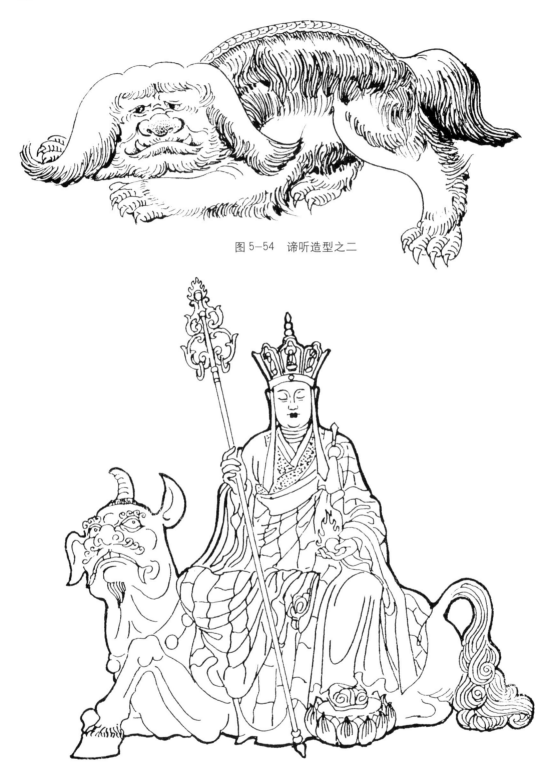

图 5-54 谛听造型之二

图 5-55 地藏王菩萨与他的坐骑谛听

18. 驺　虞

驺虞，又名驺吾，是古时一种十分珍贵的仁兽，其身躯似虎，身上有黑斑花纹，尾巴比身子要长，像白毛黑纹的虎，又像猎豹，但不吃活的禽兽，绝不伤生物。驺虞善于行走，能日行千里（图5-56、图5-57）。

明永乐、宣德年间，在文献中多次提到有"祥瑞"之兽"驺虞"出现，这种神兽的造型有四大特点：虎躯狮首，体魄伟岸；白毛黑纹，尾巴修长；性格温驯，仪态优雅；动作敏捷，奔跑如飞。

相传在永乐初年，明太祖朱元璋的第五子周定王朱橚向朝廷进献过驺虞。《中庸衍义》卷四有"永乐二年，周王橚来朝，且献驺虞，百僚称贺"的记载。历代多位文人雅士曾赋诗称赞驺虞："钧州有兽驯且仁，身如白虎性如麟，雪月英华为骨骼，阴阳秀淑作精神。""古称瑞兽惟驺虞，狻猊之首身於菟……小大远迩皆欢娱，感兹呈瑞来帝都。""瑶编彩毫瑞青史，吁嗟驺虞古无比。"

图 5-56　驺虞造型之一

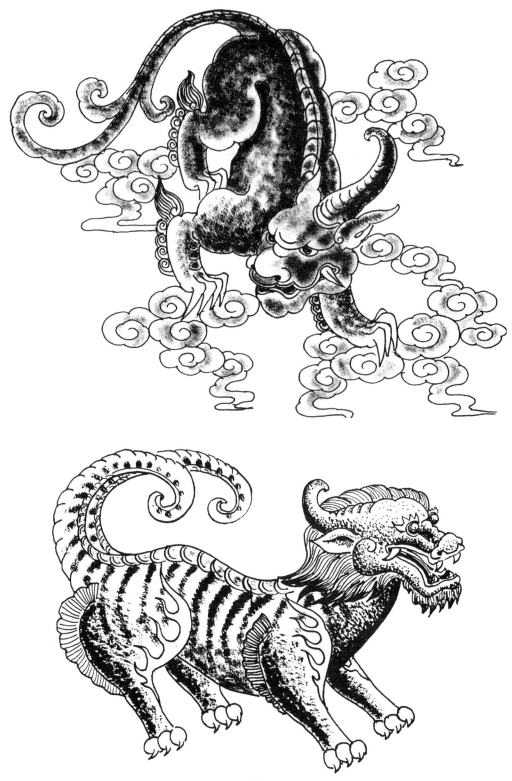

图 5-57 驺虞造型两例

19. 蜃

蜃是一种很稀有的龙中一族,《说文》中有"蜃,雉入海化为蜃"的记载。据说蜃的出生非常难得,只有蛇和雉鸡在正月交配时生下的一粒小蛋才会成蜃,据说这粒蛋会引来满天云雷,当雷击中蛋后被气浪埋入土中,这粒蛋才能变成一条盘曲着的蛇状生物,三百年以后,这条蛇状的生命跳进海里后才变为"蜃"。

蜃栖息在海岸或大河的河口,模样很像蛟,头上长角,脖子到背上都生着红色的鬃毛,身上的鳞片是暗红色的,脚像蛟一样,前端很宽。蜃具有一种特殊功能,它从口中吐出的气可以变成各种幻影,幻影中多是亭台楼阁,从窗口里可以看到穿戴华丽的贵人在活动,男女都有,这就是人们所说的"海市蜃楼"。蜃专吃燕子,除此以外什么都不吃。由于燕子是飞行迅速的鸟,不易捕捉,所以蜃才会做出各种幻影,引诱燕子飞进自己的嘴里(图 5-58、图 5-59)。

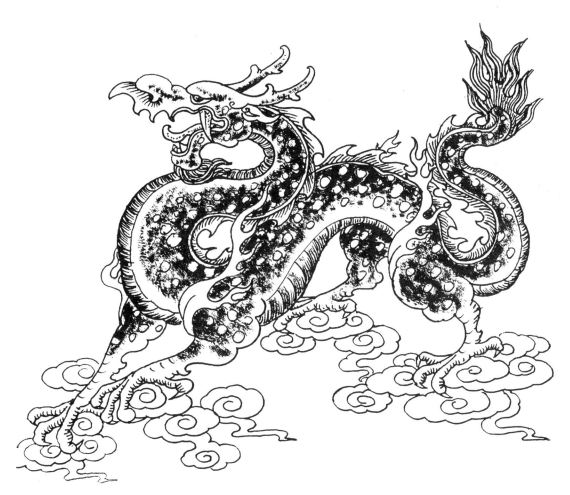

图 5-58 蜃造型之一

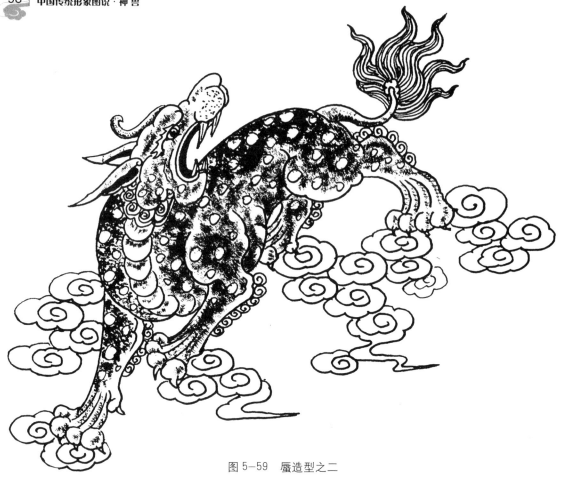

图 5-59　蜃造型之二

20. 羊

《说文解字》说:"羊,祥也。"自古以来,羊就是吉祥的象征。汉代铜铸器皿上镌刻有羊纹、子母羊纹等,并有"大吉祥"铭文。

羊,性情和善,与人友好,吉祥仁义,流传有不少故事。在远古时代,人间没有稻菽,只能以野生植物为生,温饱没有保障。天上的神羊来到人间,决心帮助人类解决这个问题。它回到天上后的一个晚上,骗过天神,到御田中去大吃稻、麦、玉米和棉、麻等种子,并趁天未亮来到人间,吐出种子,让其生根、发芽并繁衍。从此,人类有了吃穿,解决了温饱问题。玉帝知道后十分生气,便下令宰杀神羊示众。但凡间人类却感恩神羊,年年举行祭羊活动,并一致推荐羊进入十二属相之中。广州还以羊为城徽,并简称为羊城,这里又有一个美好的传说:周夷王时,有五位仙人骑着衔禾穗的五色羊,降落到交州(即现在的广州),赠禾穗给州人,使交州永无饥荒。后五位仙人隐去,五羊化为五石留于交州,交州人便以五羊为谷神奉祀,五羊便成了广州的城徽。

羊吮母奶必跪膝,以报母恩,故称羊为孝兽,人们常以羊为楷模,教育后代。

羊的形象很美雅，特别是公羊，颔下的长须犹如智者，很有风度，被人们美喻为"绅士"。宋代民族英雄文天祥有一首《咏羊》诗："长髯主簿有佳名……跪乳能知报母情。"赞美了羊的美德。

民间有一个非常吉利的语词和装饰纹样，叫"三阳开泰"，也叫"三羊启泰"，这里的"三"指多，包罗了万物；"阳"寓阴消阳长，冬去春来的更新之象；"开"即开启运转之意，也含有一年之起始，春来万物复苏之意；"泰"指天地相和，四方畅通，美好安宁。因此，"三阳开泰"是一个寓意深长的吉祥词语（图5-60至图5-63）。

图5-60　三阳开泰

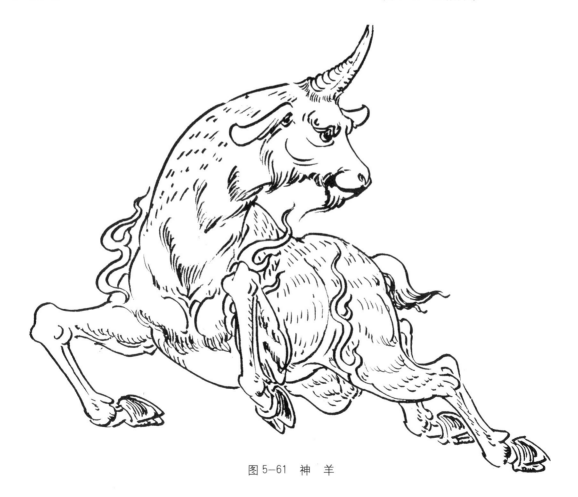

图5-61　神羊

图 5-62　羊形古器皿

图 5-63　石刻羊纹

21. 猛

传说"猛"为东晋书圣王羲之的坐骑，貌似麒麟，长有五足，只要中间一足提起，猛能日行万里，因此家住浙东金庭的王羲之能天天上灵霄殿去朝见玉帝。一日，王母也想骑骑这只神兽，不料，她一骑上，猛便朝天而去，再也没有回来。王羲之十分伤感，对天长哭"罪过猛啊，痛失一个娘啊"（图5-64）。

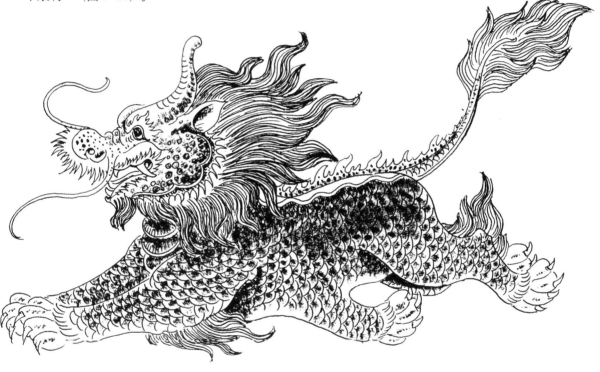

图5-64 猛的造型

22. 年 兽

太古时期，有一种凶猛的怪兽，散居在深山密林中，形貌狰狞，头小身大，身长十数尺，眼若铜铃，来去如风，嗷叫时发出"年年"的声音，因此人们管它叫"年"，又称"年兽"。

年生性凶残，专食飞禽走兽，也食活人，一天换一种口味，让人谈"年"色变。时间一久，人们渐渐发现年害怕三件东西：红色、火光和嘈杂的声音。于是人们在除夕之夜年要到来的时候，集聚在一起，贴红纸（后来发展到贴红对联），挂红灯笼，放鞭炮来赶走年。当年被赶走以后，人们便会高兴地互道祝贺："又熬过一年了。"慢慢地就有了"过年"的说法。

在江苏无锡一带流传着年兽被人形巨兽"沙孩儿"征服的故事，年兽被征服后就乖乖地为人们做好事了。无锡泥人为纪念沙孩儿，便创作了泥塑"大阿福"。年兽则成了中国神兽大家庭中的一员（图5-65）。

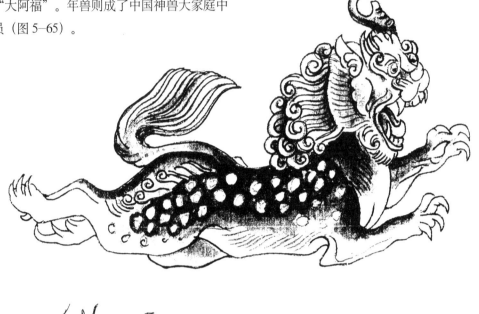

图5-65　年兽造型两例

23. 乘 黄

乘黄为传说中的神兽，其形状既像马，又像狐。据《山海经·海外西经》记载："其状如狐，背上有角，乘之寿二千岁。"而尹知章在《管子·小匡》的注释中，则说"乘黄，神马也"，说乘黄是类似马的神兽，体形高大，几乎有正常马的三倍，头顶上有长长的尖角，背上有两个肉质翅膀，这翅膀很小，仅作点缀，根本无法飞翔。后人泛指良马（图5-66）

图5-67 乘黄两例

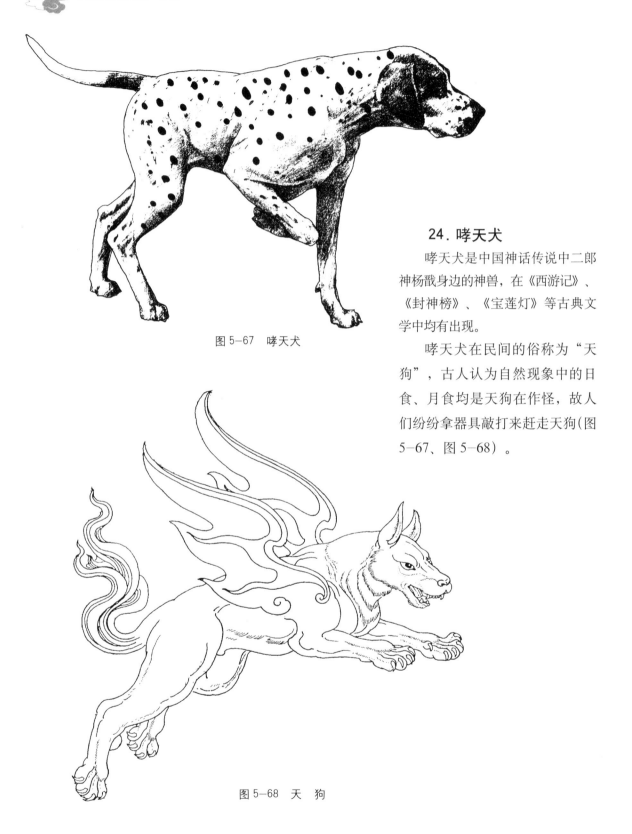

24. 哮天犬

哮天犬是中国神话传说中二郎神杨戬身边的神兽，在《西游记》、《封神榜》、《宝莲灯》等古典文学中均有出现。

哮天犬在民间的俗称为"天狗"，古人认为自然现象中的日食、月食均是天狗在作怪，故人们纷纷拿器具敲打来赶走天狗（图5-67、图5-68）。

图 5-67 哮天犬

图 5-68 天 狗

25. 穷 奇

穷奇，上古神兽，亦是中国四大凶兽之一。外形像虎又像狮，有角，身披艳丽长毛，双眼炯炯有神，吼声如狗，传说它一跃可达百尺。

对穷奇有两种说法：一种说它是"食人的怪兽"，却颠倒黑白，如有人争执时，穷奇往往把理直之人吃掉，而对为恶不善者，反而把猎取的野兽赠予该人，是善恶观念完全颠倒的恶兽。另一种则把穷奇说成是维护正义的神兽，它会驱逐妖邪，为民除害，当这个地方出现穷奇，便平安无事（图5-69）。

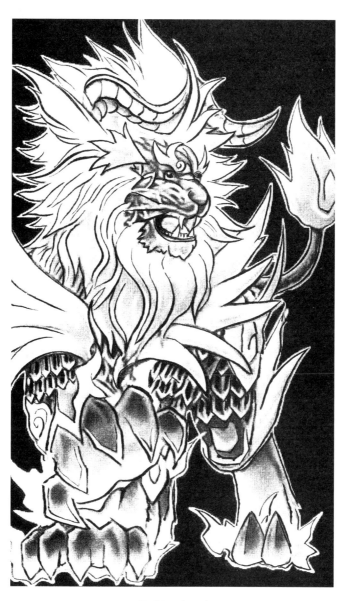

图 5-68 穷 奇

第六章
蟠龙形神兽

蟠龙，指蛰伏在地而未升天之龙。蟠龙形神兽就是指那些由龙引申出来的蹲伏在地上或潜入在水中的神兽。

明清之际，民间有"龙生九子不成龙"的传说。这个传说的依据主要来自明代宰相李东阳著述的《怀麓堂集》。该书涉及龙的篇目中，把龙生的九个儿子说成是性格不同的神兽，这九个来自龙又不成龙的神兽分别是囚牛、睚眦、嘲风、蒲牢、狻猊、霸下、狴犴、负屃、螭吻。其地位显然要比龙低下得多，故在古代的装饰上多出现在不甚显眼的地方。因性格殊异，各有所同，它们都没有升天，因此，是蟠龙形神兽的正宗。

明代陆容在《菽园杂记》中记述的变异龙种有十四种之多，因中国传统习惯以九为最大的数字，故称龙生九子。其他民间常提到的蟠龙形神兽还有椒图、蚣蝮、金吾、螭虎、饕餮、鳌鱼、龙龟等。

1. 囚 牛

囚牛，平生爱好音乐，它常常蹲在琴头上欣赏弹拨弦拉的曲调，因此琴头上便刻上它的形象。这个装饰一直沿用下来，现在一些贵重的胡琴头部仍刻有囚牛的形象，称其为"龙头胡琴"（图6-1）。

图6-1 囚 牛

2. 睚 眦

睚眦，平生好斗喜杀，刀环、刀柄、龙吞口便是它的形象。这些武器装饰了睚眦的形象后，更增添了慑人的力量。睚眦不仅装饰在沙场名将的兵器上，更大量地运用在仪仗和宫殿守卫者武器上，从而更显得威严庄重（图6-2、图6-3）。

图 6-2 睚眦之一

图 6-3 睚眦之二

3. 嘲 风

嘲风，平生好险又好望，殿台角上的走兽是它的形象。这些走兽排列着单行队，挺立在垂脊的前端，领头的是一位骑禽的"仙人"，后面依次为：龙、凤、狮子、天马、海马、狻猊、押鱼、獬豸、斗牛和行什。嘲风的安放有严格的等级制度，只有北京故宫的太和殿才能十样俱全，次要的殿堂则要相应减少。嘲风，不仅象征着吉祥、美观和威严，而且还具有威慑妖魔、清除灾祸的含义。嘲风的安置，使整个宫殿的造型既规格严整又富于变化，达到庄重与生动的和谐，宏伟与精巧的统一，它使高耸的殿堂平添一层神秘气氛（图6-4至图6-14）。

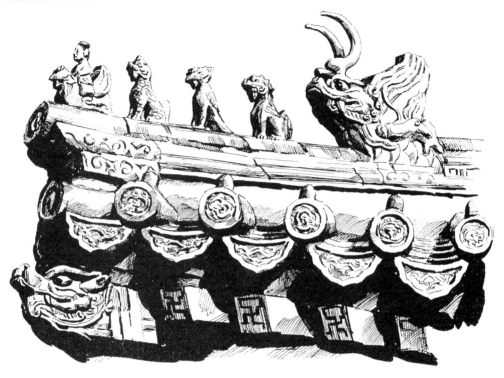

图 6-4　挺立在垂脊上的嘲风，领头的是骑禽的仙人

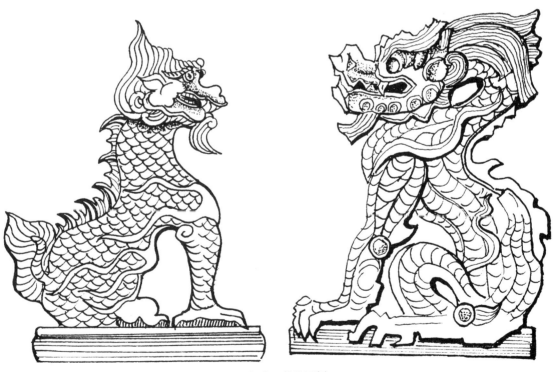

图 6-5　嘲风两例

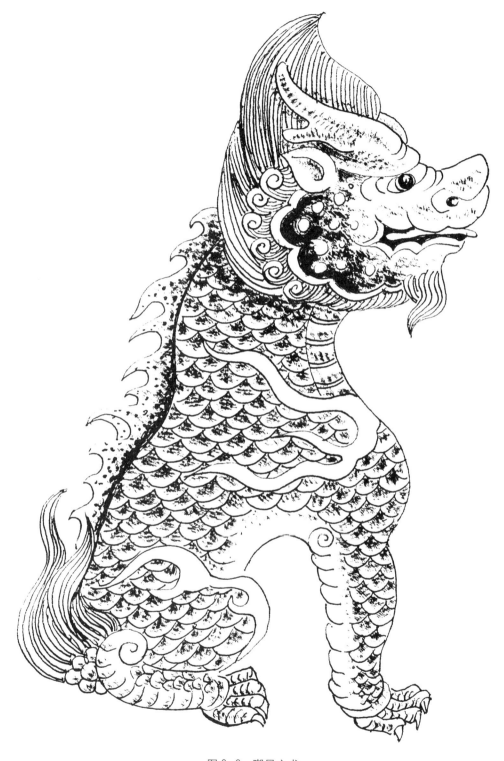

图 6-6　嘲风之龙

图 6-7 嘲风之凤

图 6-8 嘲风之狮子

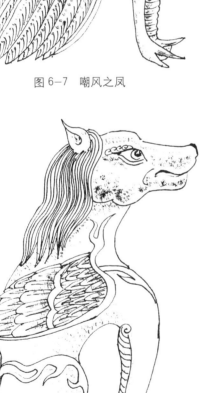

图 6-9 嘲风之天马

图 6-10 嘲风之海马

第六章 螭龙形神兽

图 6-11 嘲风之狻猊

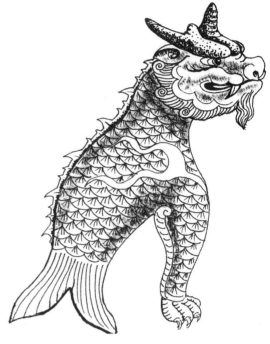

图 6-12 嘲风之押鱼

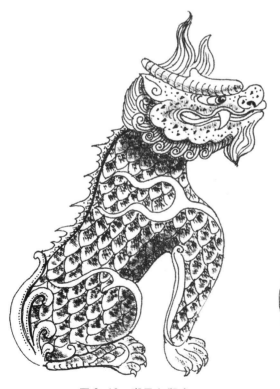

图 6-13 嘲风之獬豸

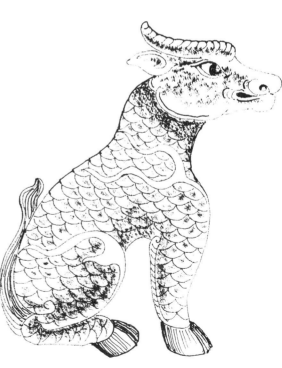

图 6-14 嘲风之斗牛

4. 蒲 牢

蒲牢，平生好鸣好吼，洪钟上的龙形兽是它的形象。蒲牢原居住在海边，害怕庞然大物鲸鱼。当鲸鱼一发起攻击，它就吓得大声吼叫。人们根据其"性好鸣"的特点，即把蒲牢铸为钟的钮，而把敲钟的木杵制作成鲸鱼形状。敲钟时，让鲸鱼一下又一下撞击蒲牢，使之"响入云霄"，且"传声独远"。钟，在我国古代是一种乐器，自唐代以后，钟逐渐代替鼎成为帝王的权力和地位的象征，各地铸钟越来越多，并且越来越大，越铸越精。蒲牢形象作为钟钮，使钟更为精雅美观（图6-15）。

5. 霸 下

霸下，又名赑屃，形似龟，平生好负重，力大无穷，碑座下的龟趺是其形象。传说霸下上古时代常驮着三山五岳，在江河湖海里兴风作浪。后来大禹治水时收服了它，它服从大禹的指挥，推山挖沟，疏通河道，为治水作出了贡献。洪水治服了，大禹担心霸下又到处撒野，便搬来顶天立地的特大石碑，上面刻上霸下治水的功绩，叫霸下驮着，沉重的石碑压得它不能随便行走。霸下和龟十分相似，但细看却有差异，霸下有一排牙齿，而龟类却没有，霸下和龟类在背甲上甲片的数目和形状也有差异。霸下又称石龟，是长寿和吉祥的象征。它在石碑的重压下总是吃力地向前昂着头，四只脚拼命地撑着，挣扎着向前走，但总是移不开步（图6-16）。

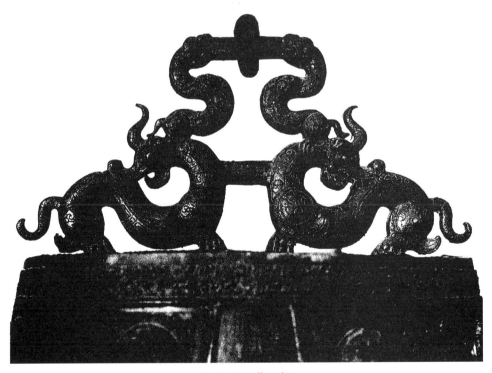

图 6-15 蒲 牢

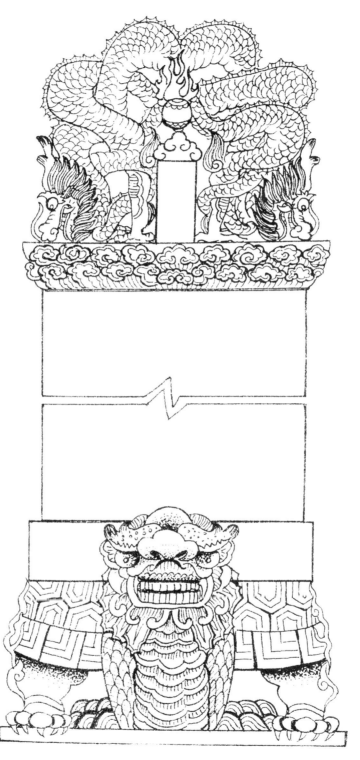

图 6-16 霸下（下）和负屃（上）

6. 狴犴

狴犴，又名宪章，形似虎，平生好讼，却又有威力，狱门上部那虎头形的装饰便是其形象。狴犴急公好义，仗义执言，能明辨是非，秉公而断，加上它的形象威风凛凛，因此除装饰在狱门上外，还匍匐在官衙的大堂两侧。每当衙门长官坐堂，行政长官衔牌和肃静回避牌的上端，便有它的形象，它虎视眈眈，环视察看，维护着公堂的肃穆正气（图6-17）。

图6-17 狴犴两例

7. 负屃

负屃，似龙形，平生好文，石碑上端和两旁的"文龙"是其形象。我国碑碣历史久远，内容丰富，造型古朴，碑体细滑、明亮，大多是名家诗文石刻，脍炙人口，千古称绝。而负屃十分爱好这种闪耀着艺术光彩的碑文，它甘愿化作图案文龙去衬托这些传世的文学珍品，把碑座装饰得典雅秀美。在西安碑林、河南少林寺和其他古迹胜地，我们可以看到御题石碑上石雕的文龙，它们互相盘绕，看去似在慢慢蠕动，和底座的霸下相配在一起，壮观而得体（见图6-16）。

8. 螭 吻

螭吻，又名鸱尾、鸱吻，口阔嗓粗，平生好吞，大殿正脊两端的卷尾龙头是其形象。对于它的出处，众说纷纭。其一说是南北朝时，印度的摩羯鱼随佛教传入中国，摩羯鱼在佛经上是雨神的坐物，能灭火，装饰在殿脊两头可以灭火消灾，故用摩羯鱼来装饰。随着人们对龙的崇拜，正屋两端的装饰物改成龙形吞脊兽。另一种说法是汉武帝创建柏梁殿时，有上疏荐云："鸱尾，水之精，能避火灾，可置之堂殿。"鸱尾即螭吻的前身。《太平御览》第一百八十八卷记述："汉柏梁殿灾后，越巫言，'海中有鱼虬，尾似鸱，激浪即降雨'。遂作其像于尾，以厌火祥。"文中所说的"巫"是方士之流，"鱼虬"则是螭吻的前身。以上的说法虽然不一，但认定螭吻属水性，用它作镇邪之物以避火，是相同的。

现在我们看到螭吻的背上插一剑柄，这里寄寓着一个发人深思的传说。螭吻据传说是海龙王的小儿子，能兴云唤雨，扑灭火灾。龙王死后，他与哥哥争夺王位，最后商定，谁能吞下一条屋脊，谁就继承王位。龙王的小儿子口大如斗，他

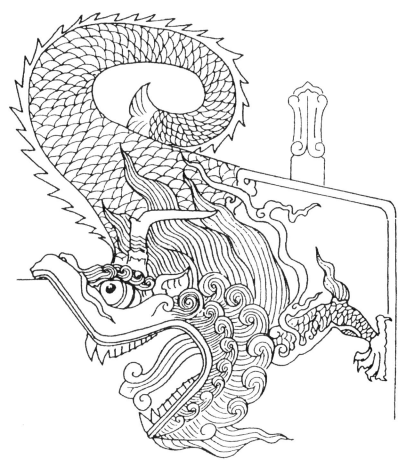

图 6-18 北京法源寺螭吻（明）

首先张口吞脊，哥哥自知不如其弟，又恐王位有失，便拔剑朝其弟的脖颈上刺去，把他钉死在屋脊的一端。因此，我们现在看到的螭吻张嘴吞脊，背上留着剑柄。螭吻的安放使高耸的宫殿更为气宇轩昂，神采飞扬。螭吻背上插的剑柄，却使人们联想起一代代封建王朝的"龙子龙孙"们，为夺取最高权力，演出了一幕幕骨肉相残而又使黎民百姓遭殃的惨剧，令人感叹（图6-18、图6-19）。

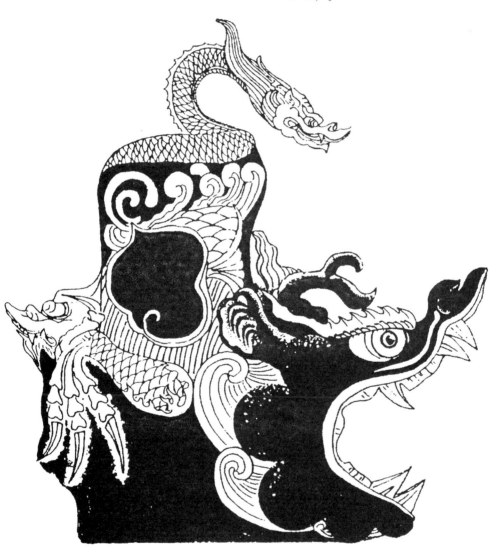

图6-19 山西太原晋祠螭吻（明）

9. 椒　图

椒图，又作铺首，形似螺蚌，性好闲，故常装饰于门上的衔环。其造型从饕餮纹演变而来，呈兽头形，但比饕餮纹写实。椒图形式多变，有的似狮，有的似虎，有的似羊，狞厉而神秘（图6-20）。

图 6-20　椒图造型五例

10. 蚣蝮

蚣蝮，又作帆蝮，形似兽头，性好水，嘴大，能吞江吐雨，肚子里能盛非常多的水，以调节山川的水量，故称"吸水兽"，多装饰在建筑物的排水口上。有的蚣蝮装饰在大殿石砌基座的四方，它们伸着头，闭着嘴，前足用力地支撑着，似乎在负载着整座大殿，使殿宇显得更为奇谲瑰丽。在故宫、天坛等我国古代经典的皇家建筑群里经常可以看到蚣蝮的身影（图6-21、图6-22）。

蚣蝮还能控制洪水，保佑一方平安，备受百姓崇敬，故常被放置在石桥桥洞两侧券面上，面向滔滔河水，为大桥避水消灾，长存永安，也为拱形石桥增添了几许神秘、壮观。

图6-21　蚣蝮（北京故宫·明）

图6-22　蚣蝮（江苏南京·明）

11. 螭 虎

据古文献记载，螭是一种没有角的早期龙，是一种蛇状的善于穿引的柔性雌龙。虎是"百兽之王"，威猛矫健。把这两种动物糅合在一起的神兽便叫螭虎，它既有螭的蜿蜒灵动，又有虎的威猛矫健，常用于古代建筑、家具、玉佩和印纽的装饰上（图6-23、图6-24）。

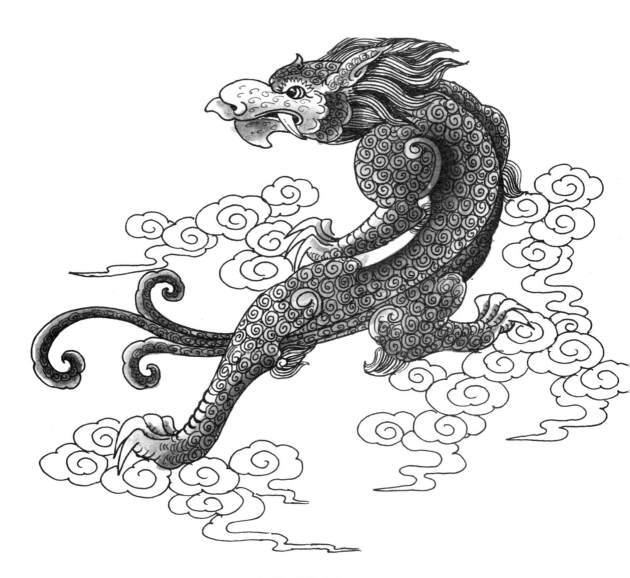

图6-23 螭虎造型之一

图 6-24　螭虎造型之二

12. 饕餮

古代传说中的凶恶神兽，贪食好饮，商周时期青铜器上多刻它的形象作装饰。饕餮造型宛如牛的正面头部，两条弯曲的双角，两只突出而圆睁的眼睛，有头无身，狰狞恐怖。这种被人们称为"兽面纹"的神秘神兽，是奴隶主统治阶级威严神圣的象征。著名美学家李泽厚评价这种神兽具有一种"狞厉的美"，"原始拙朴的美"，"积淀着一股深沉的历史力量"。

相传饕餮来自蚩尤的首级。上古时期，蚩尤败给炎黄二帝后，其斩下的首级被身首异处，然而他死不瞑目，其怨气集聚成饕餮的形象。饕餮有吞噬万物之能，被黄帝用轩辕剑所封印，并由狮族世代看守。饕餮的造型庄严、凝重而神秘，由目纹、鼻纹、眉纹、耳纹、口纹、角纹几个部分组成，结构严谨，境界神秘，在凶猛中折射出庄严，是青铜器装饰图案中最优秀的作品之一，代表了青铜器装饰图案的最高水平（图6-25）。

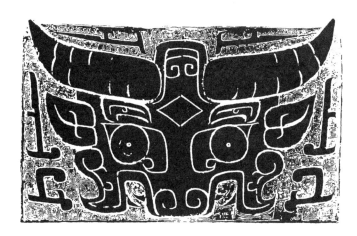

图6-25 青铜器上的饕餮两例（周）

13. 鳌 鱼

鳌鱼是大海中巨大的神鳌，后来逐渐演化成龙与鳌结合一体的神兽。

中国老百姓习惯地把大地上发生地震等怪异现象称为"鳌鱼转侧"，他们认为地球是鳌的四只脚顶着的，鳌鱼稍一转侧，大地便会震动。中国古神话里对鳌鱼记载较多，汉淮南王刘安及其门客著述的《淮南子·览冥篇》中有"女娲炼五色石以补苍天，断鳌足以立四极"的故事，说的是：共工氏撞不周山后，一根天柱断了，另外三根也遭毁坏，女娲担心天要塌下来，赶紧抓住了一条大鳌鱼，砍下它的四条腿，墩在地球的四个角上，化作四条天柱，把天顶着，这就是鳌鱼顶天负地的传说（图6-26）。又据神话传说，渤海之东的大洋里有五座神山浮于水中，无法稳定，居住神山的仙圣深为忧虑。玉皇大帝知道后，即命五只巨鳌用头顶山，使神山稳固。

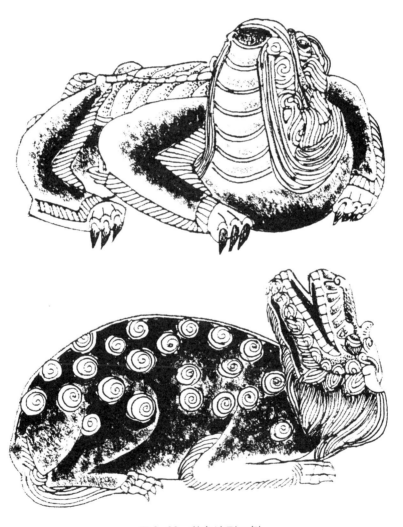

图6-26 鳌鱼造型二例

唐宋时期，翰林学士朝见皇帝时必须立在镌有巨鳌的月陛石上，人们便把进入翰林学院的官员称为"上鳌头"。在科举考试中得为状元者称为"独占鳌头"。佛教造像中，观音菩萨亦常站立或骑坐在鳌头上（图6-27、图6-28）。

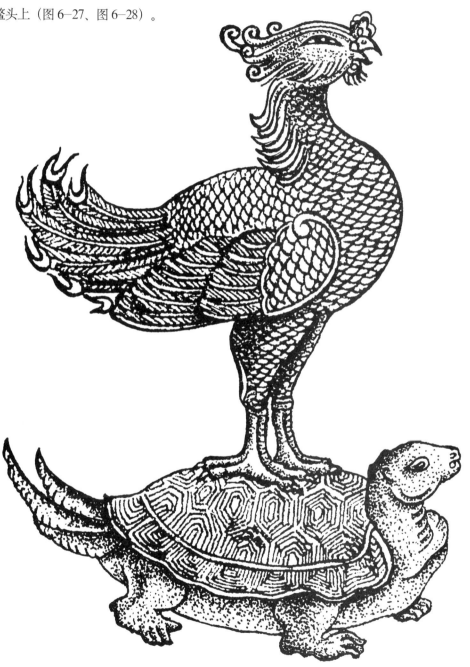

图6-27　独占鳌头

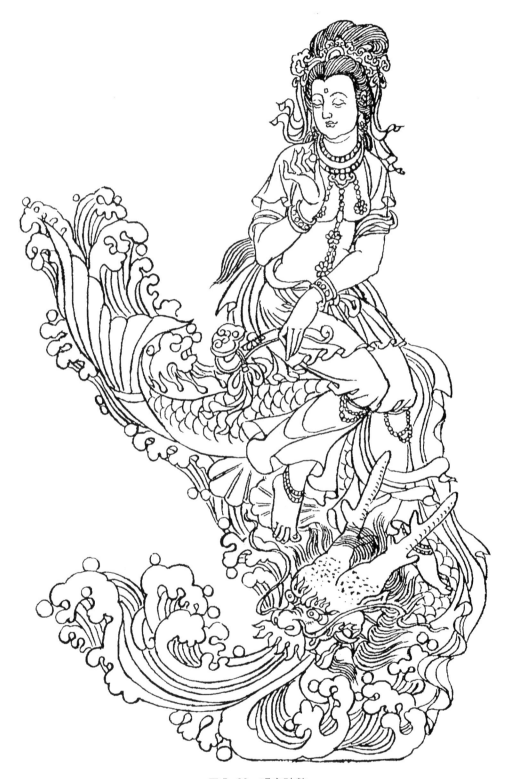

图 5-28 观音骑鳌

14. 龙 龟

龙，是中华民族的象征；龟，高龄长寿，是宇宙天地的象征。将龙头和龟体连在一起，便成了"龙龟"。龙龟把龙与龟的特点融合在一起，是神话传说中的神灵之物，相传为"龙生九子"中的一种，其形象为历代艺术家们所青睐（图6-29至图6-32）。

龙龟有神灵大龟之称，能为世人挡灾难，减祸害，具有长寿吉祥、镇煞迎福的喻义。它既有龙的威武刚强，又有龟的忍辱负重。龙龟摆放在家中，有安家、镇宅、避邪、保平安的功效；龙龟还有衣锦还乡、荣归故里的寓意。因此，龙龟深受老百姓的喜爱，倘若把龙龟的头朝向家内，有赐福之意；龟尾、龟背向外，能挡冲煞之气；龙龟会吸收天地山川的灵气，能促人长寿；龙龟还有聚集生气之作用，可旺人丁。倘若家中有磨难、财运不济等问题，可将龙龟摆放在大厅中，化解凶气；倘若家中有年长的老者，可将龙龟放在老人居住的房间内，将龙龟的头部朝向窗外。故在众多吉祥之物中，龙龟是最为祥瑞的神兽之一。

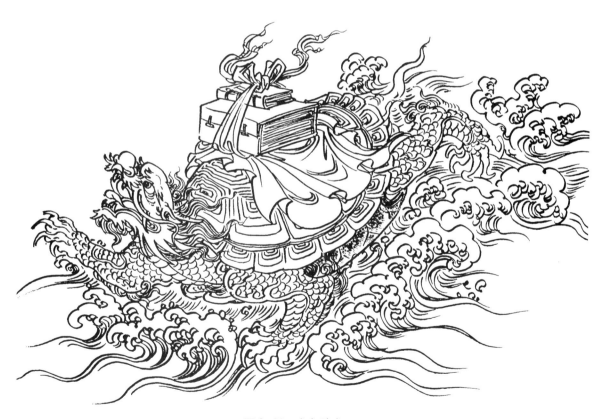

图 6-29 龙龟驮书

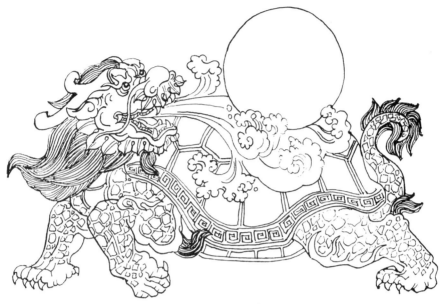

图 6-30 龙龟驮日

图 6-31 龙龟藏宝

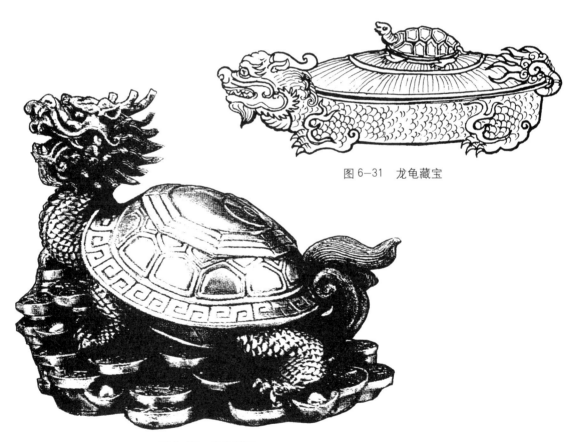

图 6-32 龙龟献宝

第七章
其他祥瑞神物

龟、蛇、蟾蜍、金乌、蝙蝠虽不是走兽,却是和神兽紧紧相连的祥瑞神物,有的是与龙、麟同为"四灵"神物,有的是喜庆吉祥的象征,有的则寓意为太阳和月亮。这类祥瑞神物数量不多,却影响很大。

1. 龟

龟是一种蕴藏着丰富文化内涵的神秘灵物,在有关龟的最早文献中,就把龟甲的上盖比作天,下盖比作地,人们把龟背的纹理看作宇宙的缩微,并以此来占卜吉凶,文献中便有"龙能变化,凤知治乱,龟兆吉凶,麟性仁厚"的记载。把龟与龙、凤、麟一起,称为中国的"四灵"。

龟又是吉祥之物,当龟与蛇合体在一起便成为"玄武",能捍难避害。古人认为龟有甲,能捍难;蛇无甲,见人退之是避害。因此,古代军队的旗帜上常绘此二物。

玄武又与青龙、白虎、朱雀一起合称为"四神"。

龟又是长寿的一种寓意纹样,"龟一千二百岁,可卜天地终始"。故明清皇帝的宫殿前要陈列铜龟、铜鹤,以表国运长久和皇帝长寿。龟又象征着不朽和坚定,能够负重前行,故刻有古代皇帝手书或文告的石碑,往往由石龟驮着。

龟的种类繁多,有神龟、灵龟、宝龟、文龟、山龟、水龟、火龟等十余种。后来,乌龟的形象在人们的心目中被丑化,才不再流传,但在日本的民俗中仍是吉祥的象征(图7–1至图7–5)。

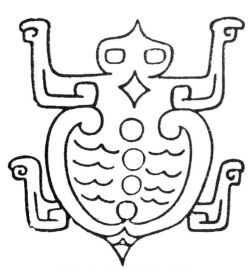

图 7-1 青铜器龟纹（商）

图 7-2 青铜器龟纹（商）

图 7-3 玄 龟

图 7-4　龟

图 7-5　龟　罐

2. 鱼

在古代的神话传说中，人们把鱼看作是神兽。在中国第一神兽"龙"的形象中，便融入了鱼的许多"象生"相，如龙的鳞身、尾巴、触须、腮鳍等。

鱼是吉祥之物，能预吉凶。因此古代帝王将其视为"瑞应"的象征。《宋书·符瑞志》有：南朝"宋明帝泰始二年，幸华林天渊池，白鱼跃入御舟"；"汉章帝元和三年，东驾北巡，有神鱼跃出十数"的记载。古人认为鱼为河中之精，是帝王受谶的吉瑞隐语。在民间则有"鲤鱼跳龙门"的说法，成为仕子科考得中，宦海得到升迁的瑞兆。

鱼又是佛门中的寄愿之物。在佛教举行的庆典仪式上，在寺院僧尼日常的诵经中，最常见的打击乐器便是鱼状的"木鱼"。固为鱼眼常睁着，意思是保持清醒不昏沉。另据说，木头只有刻成鱼的形状，打击的声音才能清脆悦耳，传得久远。因此，大大小小的木鱼或置于香案或悬挂于殿前，既是装饰，也是吉祥，更是祈愿。

鱼，为多仔的动物，繁殖力强，象征多子多福。鱼与"余"谐音，又表示了人们期盼生活美满、年年有余的愿望。而鲤鱼中的"鲤"与"利"谐音，鲶鱼中的"鲶"与"年"谐音，莲花中的"莲"与"连"谐音，故"渔翁得利""年年有余""连连得余"便成了人们常说的吉祥话语（图7-6至图7-8）。

图 7-6　连（莲）年有余（鱼）

图 7-7　鲤鱼跃"财"门

图 7-8　飞鱼（石刻·宋）

3. 蛇

蛇，潜于深渊，能致云雨。古人视蛇为值得崇拜的神明，是吉祥之物。在江河流域，人们认为河神常以蛇的形式出现，往往虔诚地对待。在《山海经》里，还有一种四只翅膀的飞蛇，能潜能飞，颇为神奇（图7-9至图7-11）。

在上古的神话传说中，人类的祖先有不少是蛇的化身。据《列子》记载："疱牺氏、女娲氏、神龙（农）氏、夏后氏，蛇身人面，牛首虎鼻。"《山海经》里有"共工氏蛇身朱法"之说。我国传说中的龙，也可以说是蛇的神化。在我国有关蛇的故事中，流传得最广泛的是以白蛇（白娘子）和许仙为主角的《白蛇传》，而白娘子和她的助手小青便是修行成神仙的白蛇和青蛇。

图7-9 金睛蛇王

图 7-10　《山海经》中的四翼蛇

图 7-11　金蛇吉祥

4. 蟾　蜍

据古文献记载，蟾蜍是"辟五兵，镇凶邪，助生长，主富贵"的吉祥之物。蟾蜍又是"得而食之，寿千岁"的能延年益寿之神，故从战国、秦汉到魏晋南北朝一直用其形象作为装饰，如秦始皇陵园东侧，就出土过不少银质的蟾蜍形象。汉代大将霍去病的墓前便有两块蟾蜍雕石。徐州东汉彭城王亲属墓所出土的鎏金铜砚，通体成蟾蜍形。汉代科学家张衡所作的地动仪上，也有铜蟾蜍的造像。汉代画像石中，以蟾蜍为题材的装饰就更多了。

魏晋以后，蟾蜍的形象逐渐淡去，但"刘海戏金蟾"的题材却深入人心。外号为"海蟾子"的仙人刘海，手执串钱戏钓金蟾的形象寓有福神带来财富的意义。金蟾只有三只脚，谁能得到它，谁就会交大财运，因此"刘海戏金蟾"是艺人们常用的传统题材（图7-12至图7-16）。

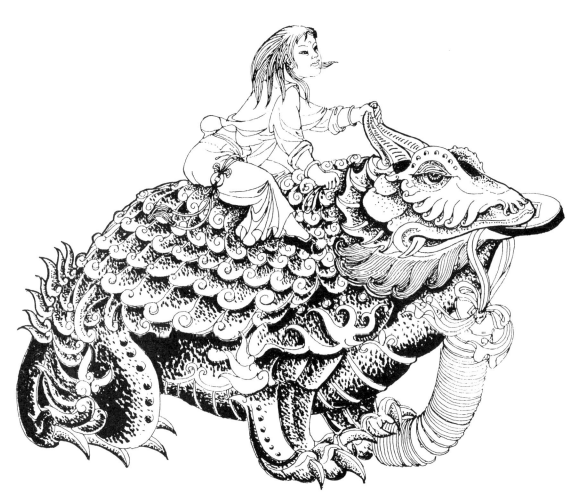

图 7-12　刘海戏金蟾之一

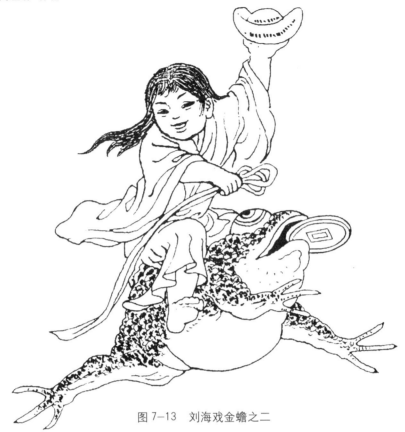

图 7-13　刘海戏金蟾之二

图 7-14　吐钱金蟾

关于蟾蜍的来历还有一个古老的传说：很久以前，王母娘娘在天上举行蟠桃会，邀请了各路神仙，蟾蜍仙也在被邀之列。当蟾蜍仙兴致勃勃地来赴会时，路过王母娘娘的后花园，遇到风度绰约的天鹅仙女，蟾蜍仙被其魅力所倾倒，欲行非礼，遭到天鹅仙女的呵斥并状告至王母娘娘处。王母娘娘勃然大怒，一时失去控制，随手将嫦娥月宫中献来的"月精盆"砸向蟾蜍仙，并罚其走出仙班下界为癞蛤蟆。那月精盆化作一道晶光侵入蟾蜍体内，王母娘娘见状深感后悔，失去了这么一件宝物。为弥补损失，王母娘娘随即命雷神监督，叫蟾蜍在下界磨难结束后将月精盆送还才可再列仙班。这便是"癞蛤蟆想吃天鹅肉"的出典。

图 7-15　望钱蟾

蟾蜍在古代神话中是嫦娥所变。嫦娥偷食不死之药，奔月变为蟾蜍的动人故事一直广为流传，现在仍有人称月亮为"月蟾""蟾宫"。

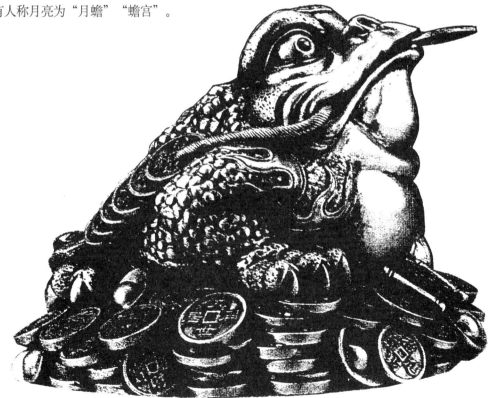

图 7-16　蟾蜍招财

5. 金 兔

金兔，月亮的别称，又称玉兔。成语"金乌西坠，玉兔东升"中，金乌指的是太阳，玉兔指的就是月亮。

早在2000多年前，人们就说月亮中有一只玉兔在捣药，它是月宫中嫦娥所养，能给人们带来健康。傅玄《拟天问》中有"月中何有，白兔捣药"。贾岛《赠智朗禅师》诗中有："上人分明见，玉兔潭底没。"辛弃疾《中秋》诗中有："著意登楼瞻玉兔，何人张幕遮银阙。"

金兔是吉祥的神兽，汉代石刻中较常见。有的金兔还生有双翅，这更给兔子增添了神秘的光环（图7-17）。

图7-18 河南省南阳市出土的金乌（东汉·画像砖）

6. 金 乌

金乌，又名三足乌、阳乌、踆乌、赤乌，是太阳的别称，古神话称太阳为金乌、三足乌。根据《山海经》等古籍记述，中国远古时代太阳神话传说中的十日（即十个太阳）是帝俊与羲和的儿子，它们既有人与神的特征，又是金乌的化身，是长有三足的踆乌，会飞翔的太阳神鸟。

三足乌是什么形态，古籍中没有记载，只有在汉代画像石上可以看到三足乌的形象：有的在圆日中刻画一只飞翔的金乌，有的将三足乌雕刻成有三条腿的鸟立在圆日之中，有的则将三足乌刻画成绕日飞翔的三只神鸟。

韩愈在《李花赠张十一署》中写有"金乌海底初飞来，朱辉散射青霞开"的诗句，以金乌来表示初升的太阳。神话中说，西王母育有三足乌，是替西王母取食的青鸟，是神灵之物（图7-18）。

图7-17 金 兔

7. 赤 鲤

赤鲤，又称"赤骥"，是传说中的神鱼，能飞越江湖，为神仙所乘。历代诗人均有提及，如唐代大诗人李白在《九日登山》诗中有："赤鲤涌琴高，白龟道冯夷。"宋代宰相王安石在《小姑》诗中有："初学水仙骑赤鲤，竟寻山鬼从文狸。"

"赤鲤涌琴高"中的琴高是何许人呢？据《列仙传》记载，战国时期有一位善鼓琴的高士叫琴高，有长生之术。一天，他遁入涿水河中去取龙子，临入水时，许多弟子都来送行，琴高说，三年后他就会回来，嘱托弟子在河旁设祠堂，结齐等候他。三年后，琴高果然乘赤鲤从水中出来，留住一月有余，又乘鲤入水。

观音大士也乘过赤鲤，在观音的三十三化身中便有观音乘赤鲤入南海的形象（图 7-19）。

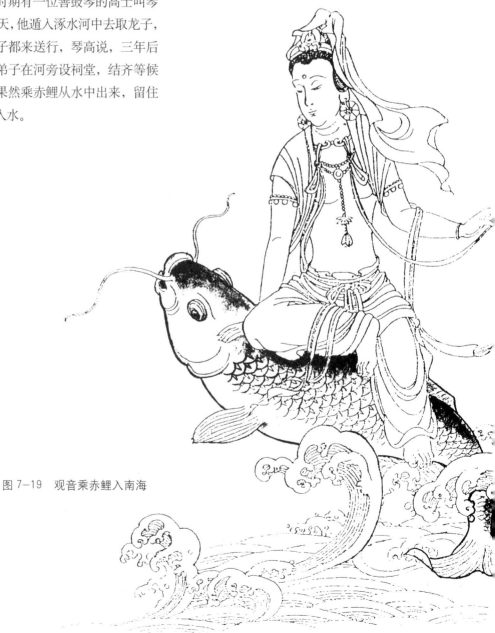

图 7-19 观音乘赤鲤入南海

8. 蝙　蝠

蝙蝠不是鸟，也不是鼠，而是一种能够飞翔的哺乳动物，是中国传统的小神兽。人们运用"蝠"与"福"的谐音，将蝙蝠作为幸福生活的象征，将蝙蝠的飞临寓意为"进福"的开始，希望幸福会像蝙蝠那样从天而降。

"福"在中华民族传统文化中，涵义广泛而多样，如身体健康是福，事业有成是福，儿孙绕膝是福，家庭和睦是福，儿女孝顺是福，富裕康宁是福，国泰民安是福等等。人们还把福与人的身心活动联系在一起，住要"福地"，听要"福音"，长要"福相"，好看是"眼福"，好吃是"口福"，好听是"耳福"，好日子是"享福"，胖是"发福"，人逢喜事是"添福"等等，故蝙蝠是历代人民喜欢的吉祥物，也是艺术家喜欢创作的神物。

以蝙蝠为题的吉祥图案很多，如以五只蝙蝠围绕一个"寿"字为"五福捧寿"；与古代方孔钱构成"福在眼前（钱）"；与佛教吉祥"万"字围绕"寿"字构成"福寿万代"；与寿桃、双钱合成"福寿双全"；与圆寿字组合便成了"福寿团圆"等（图7-20至图7-22）。

民间艺术家们用自己丰富的想象，把原来并不美的蝙蝠身体进行美化，使它的翅膀盘曲自如，变得翅卷如云，风度翩翩。并让飞翔的蝙蝠与云纹组合在一起，表示了人们对幸福的祈求会像蝙蝠一样翩翩飞来。

图 7-20　福寿团圆

第七章 其他祥瑞神物 139

图 7-21 翩翩来福

图 7-22　五福团寿两例

第八章
中国神兽集萃

中国的神兽造型作品浩瀚如海，而优秀的作品往往是源于传统而又高于传统的，显得古老而新鲜，神奇而生动。在这里，我们选择了139幅实用价值大而又有代表性的神兽造型，其中还精选了一些神兽的头部造型特写，供大家欣赏借鉴。

图8-1 飞 虎

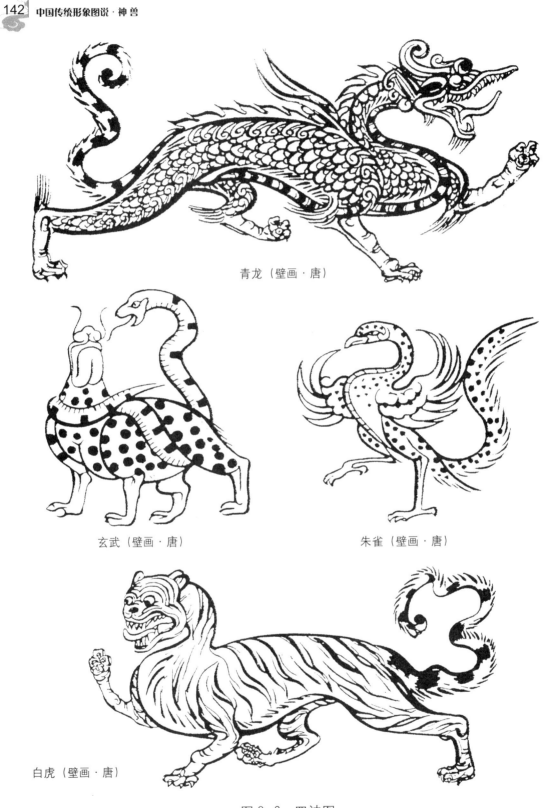

青龙（壁画·唐）

玄武（壁画·唐）

朱雀（壁画·唐）

白虎（壁画·唐）

图 8-2 四神图

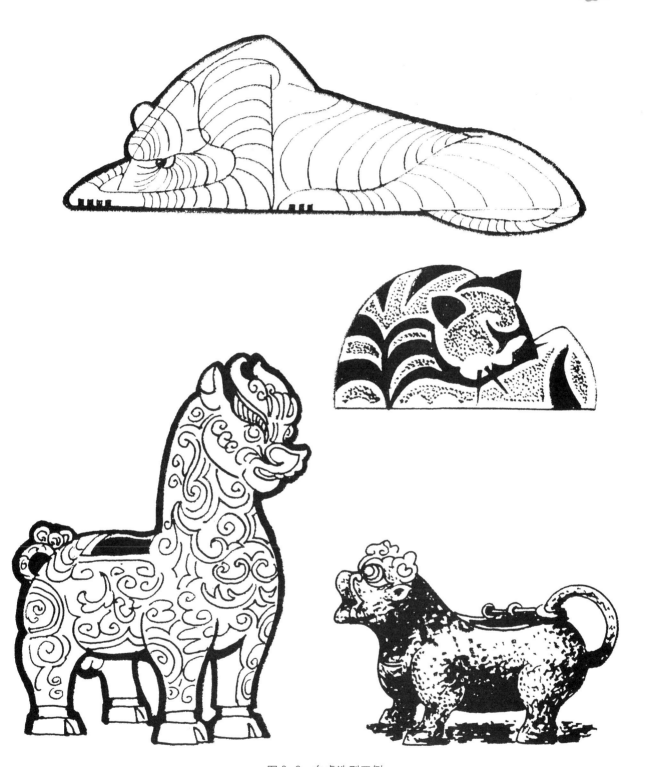

图 8-3 白虎造型四例

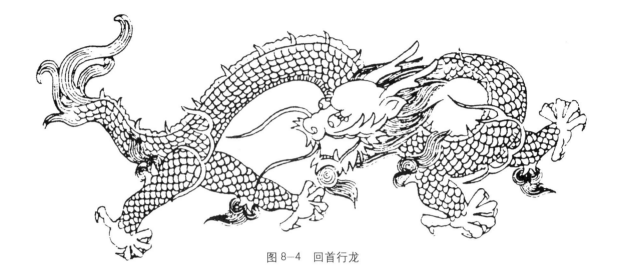

图 8-4 回首行龙

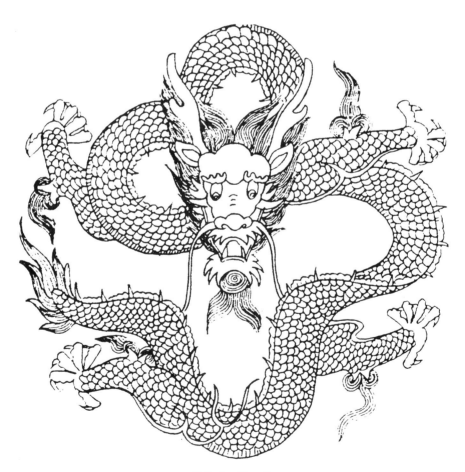

图 8-5 坐 龙

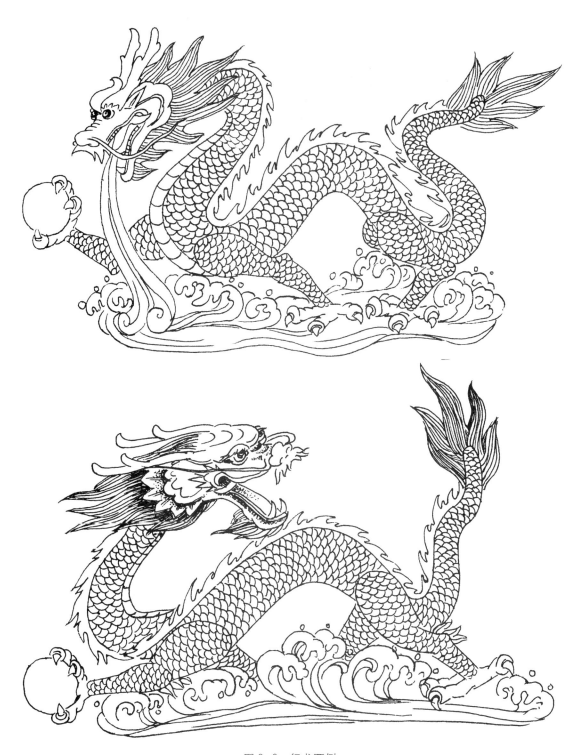

图 8-6 行龙两例

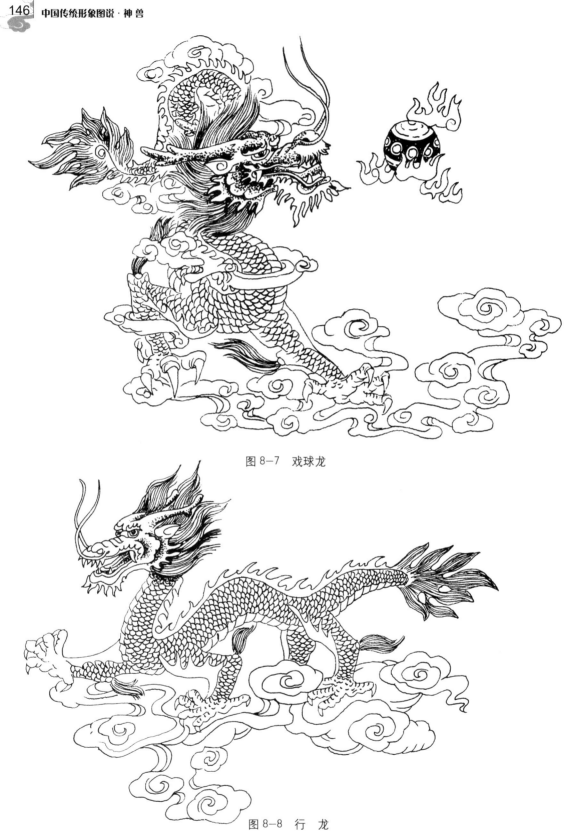

图 8-7 戏球龙

图 8-8 行　龙

图 8-9　陶器青龙（元）

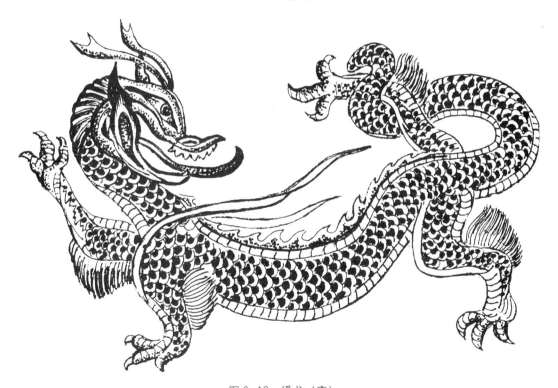

图 8-10　蟠龙（唐）

图 8-11 草龙两例

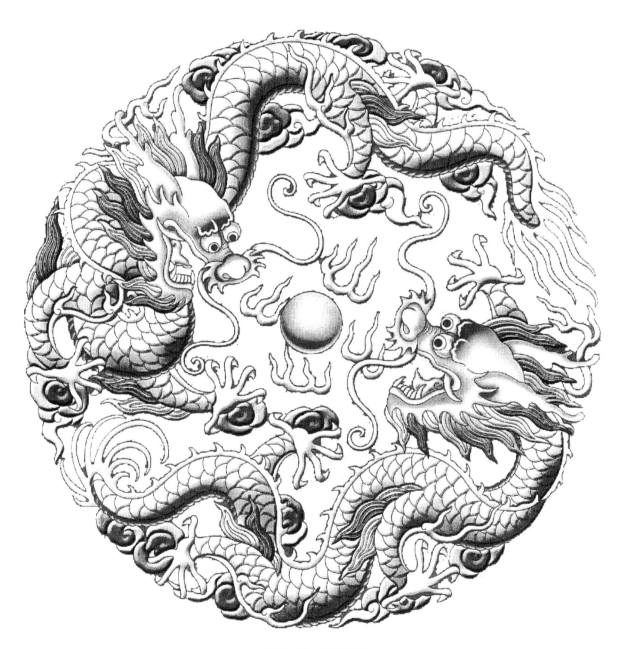

图 8-12　戏珠团龙

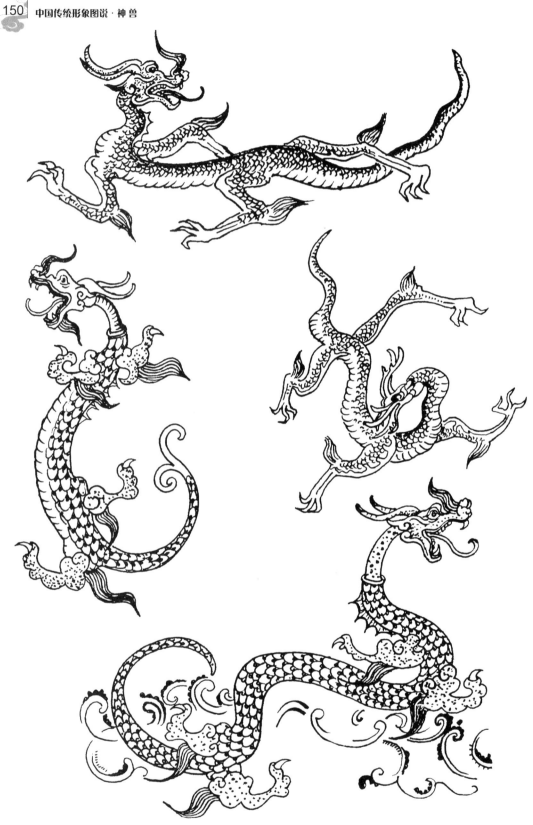

图 8-13 龙五例（漆画·汉）

图 8-14 应龙造型四例（漆画·汉）

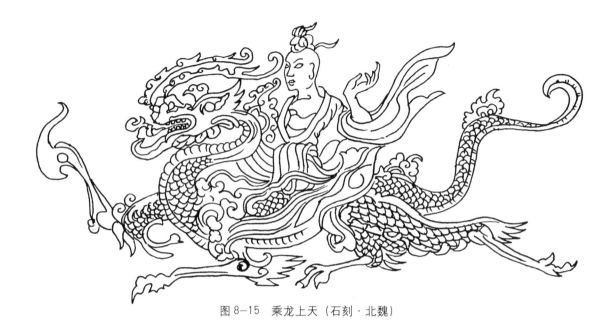

图 8-15　乘龙上天（石刻·北魏）

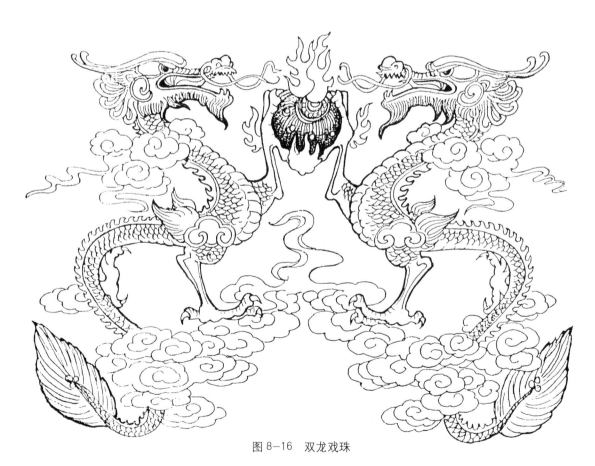

图 8-16　双龙戏珠

图 8-17　铜镜中的凤首龙

图 8-18　凤首龙

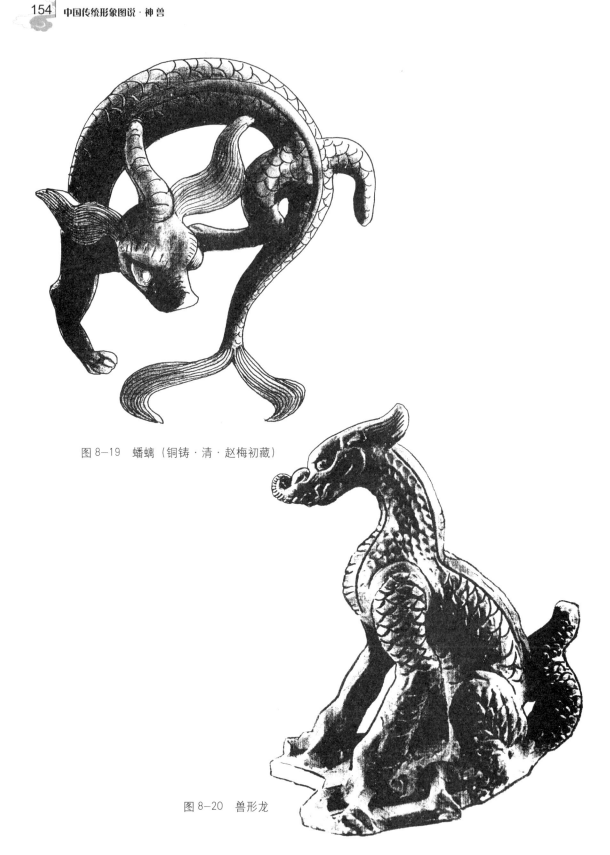

图 8-19 蟠螭（铜铸·清·赵梅初藏）

图 8-20 兽形龙

图 8-21 纹身龙（天津纹所未闻纹身工作室）

图 8-22 云水怒

图 8-23 纹身翻卷龙（天蝎纹身）

图 8-24　东海龙王

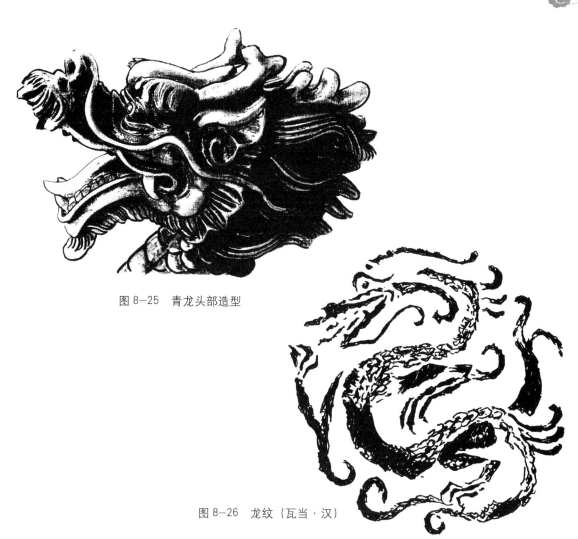

图 8-25 青龙头部造型

图 8-26 龙纹（瓦当·汉）

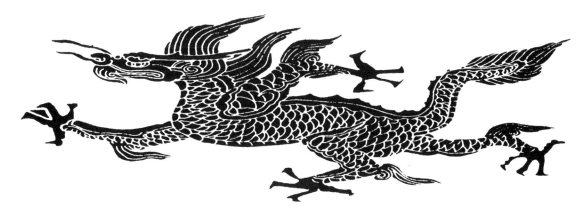

图 8-27 奔龙（石刻·南朝）

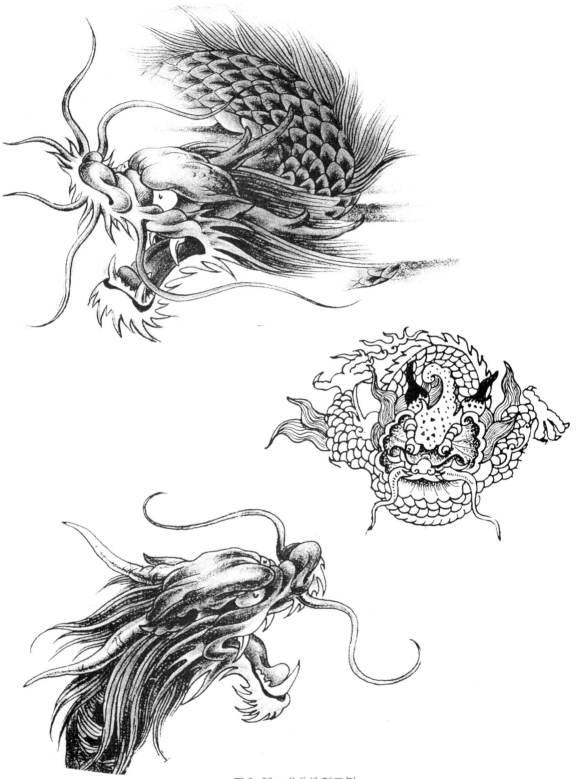

图 8-28 龙头造型三例

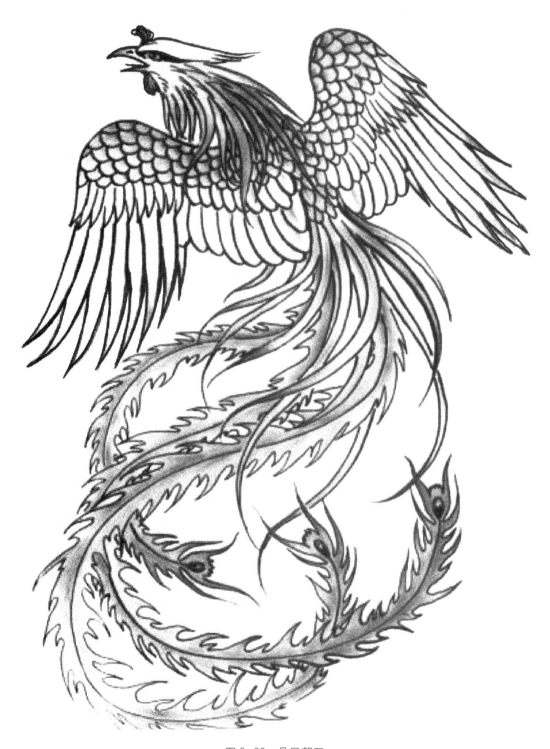

图 8-29 丹凤朝阳

图 8-30 火凤凰

图 8-31　凤纹三例

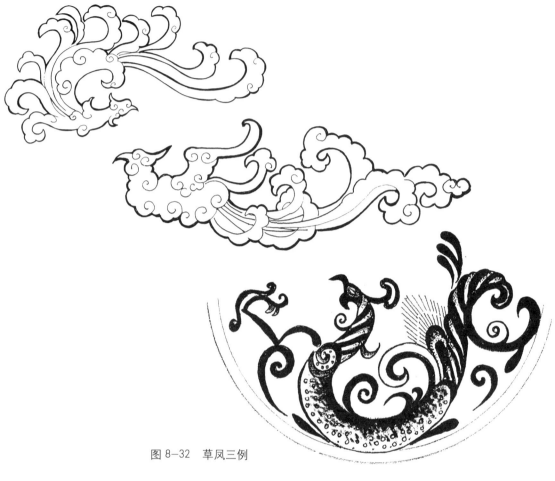

图 8-32 草凤三例

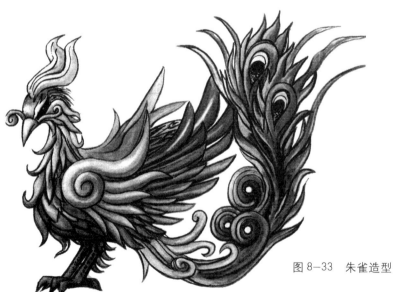

图 8-33 朱雀造型

第八章 中国神兽集萃

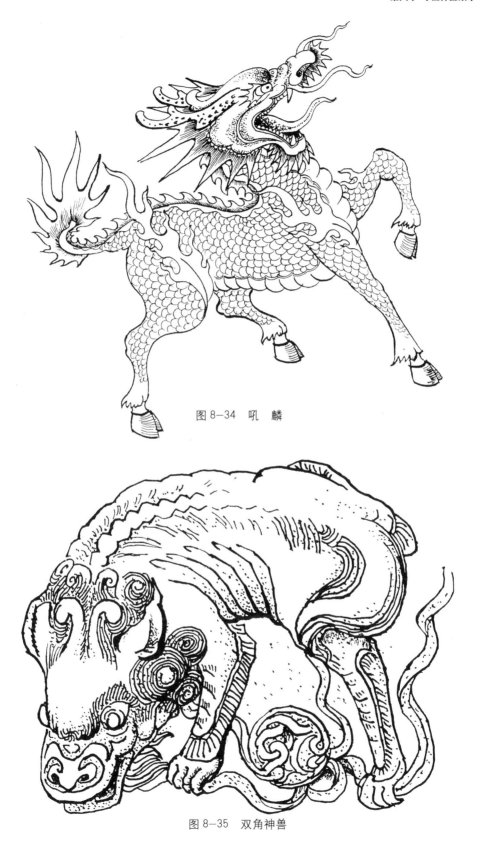

图 8-34　吼　麟

图 8-35　双角神兽

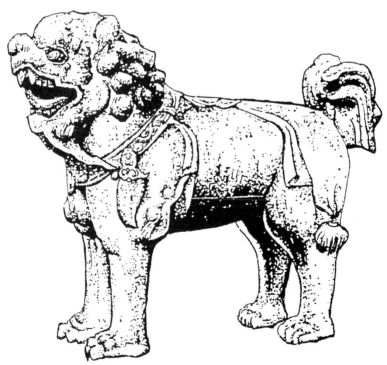

图 8-36　石狮造型两例

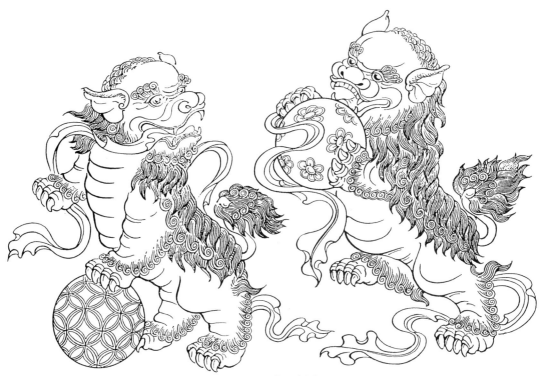

图 8-37 狮子绣球

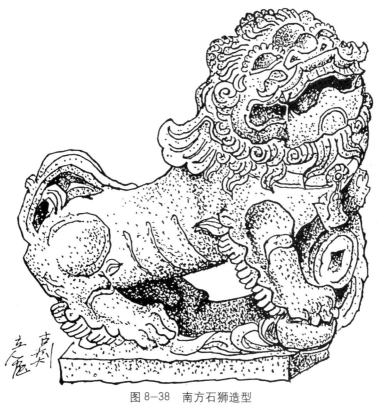

图 8-38 南方石狮造型

图 8-39 印纽狮造型两例

图 8-40 绶带狮（清）

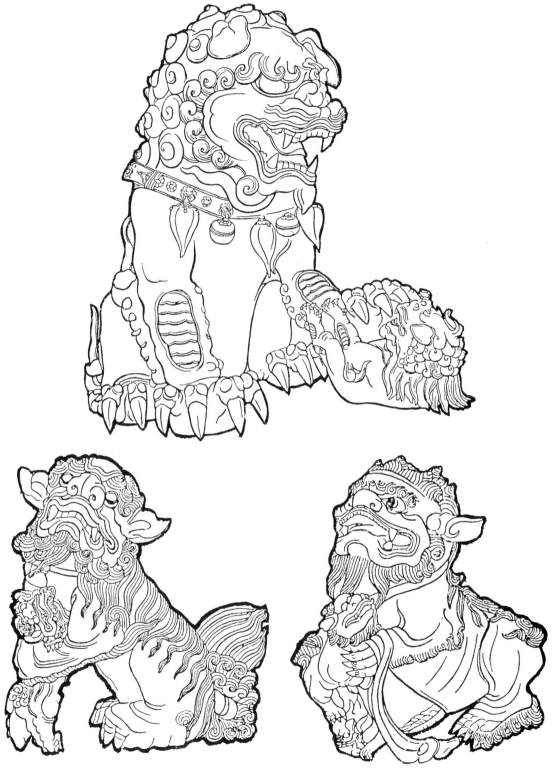

图 8-41　狮子造型三例

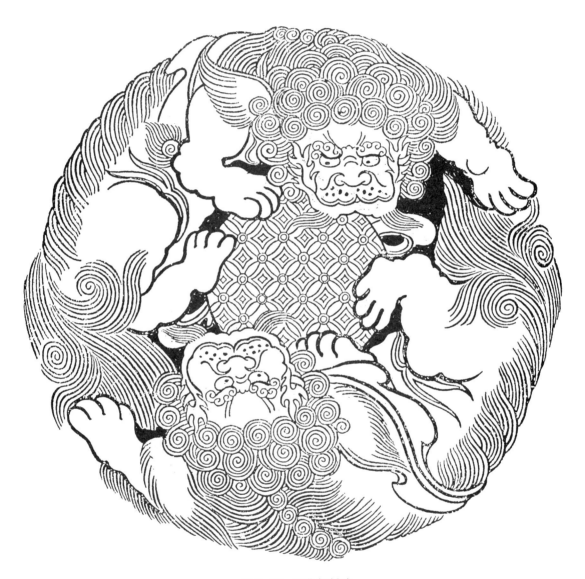

图 8-42 双狮抚绣球

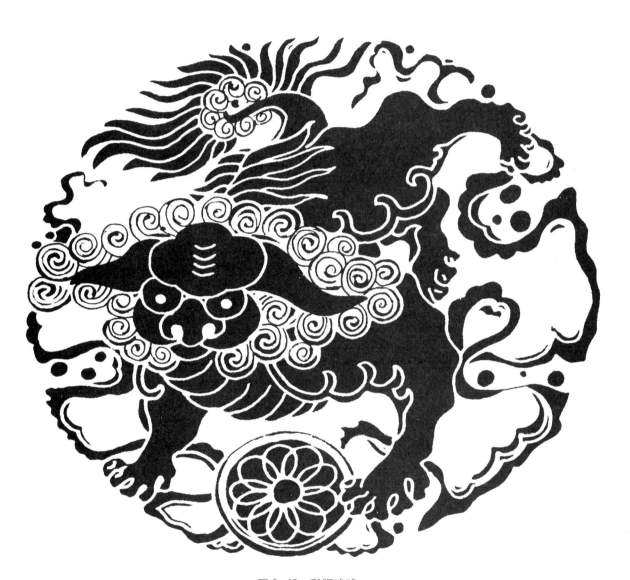

图 8-43　彩狮戏球

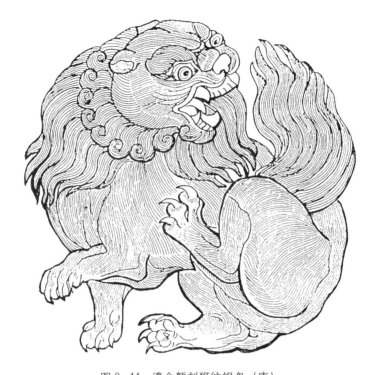

图 8-44　鎏金錾刻狮纹银盘（唐）

图 8-45　狮子造型两例

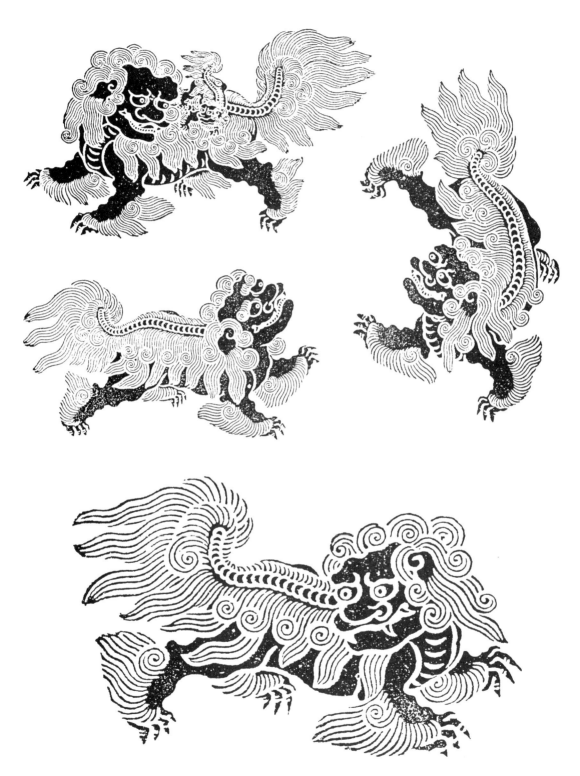

图 8-46 蓝印花布中的瑞狮造型

图 8-47　陕西乾县乾陵蹲狮头部

图 8-48　山西太原铁狮

图 8-49 狮子头部造型

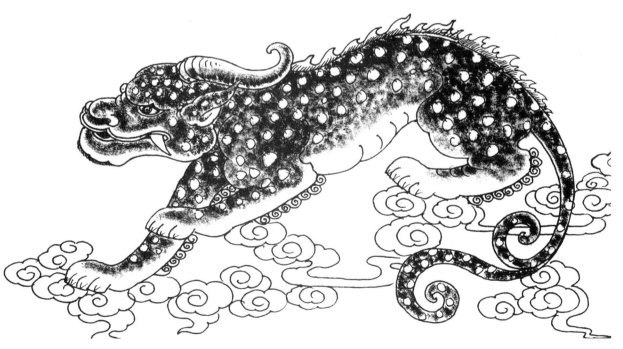

图 8-50 神 豹

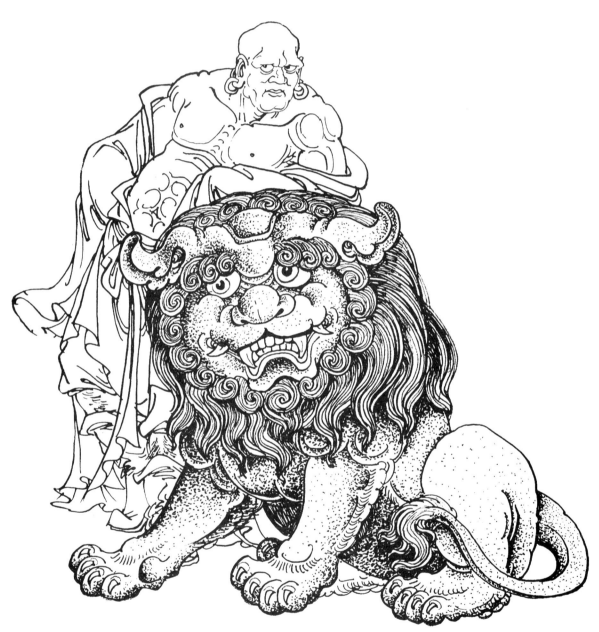

图 8-51　罗汉爱狮

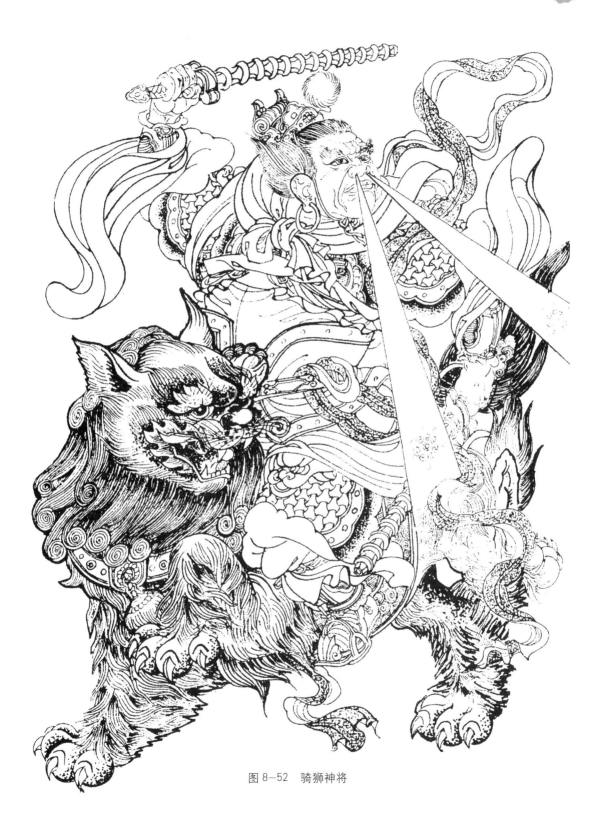

图 8-52 骑狮神将

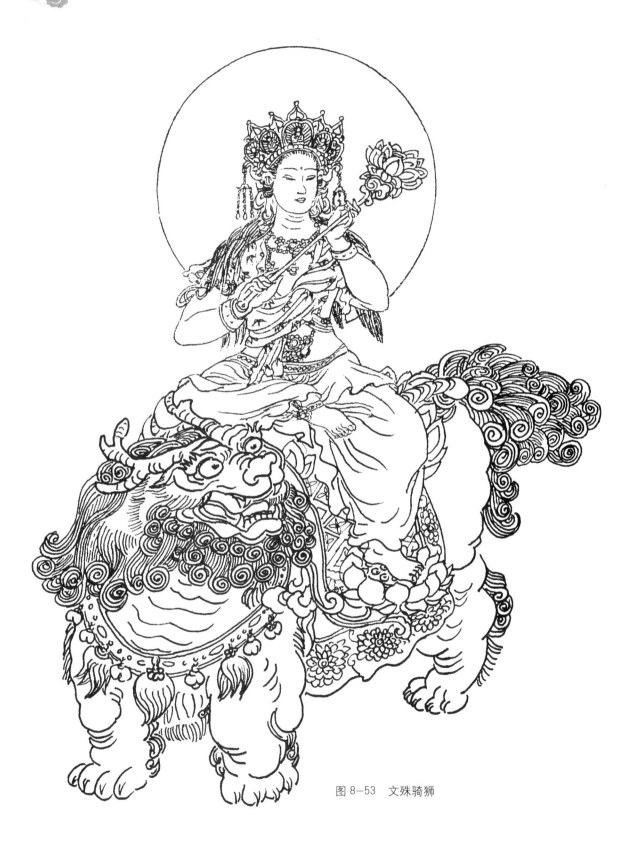

图 8-53 文殊骑狮

图 8-54　狮形器皿两例

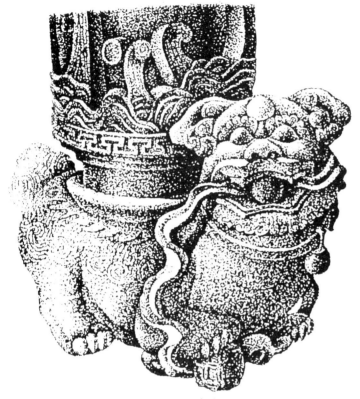

图 8-55 狮形古础

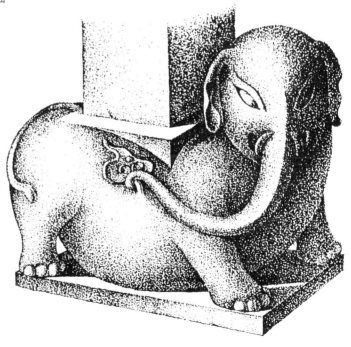

图 8-56 象形古础

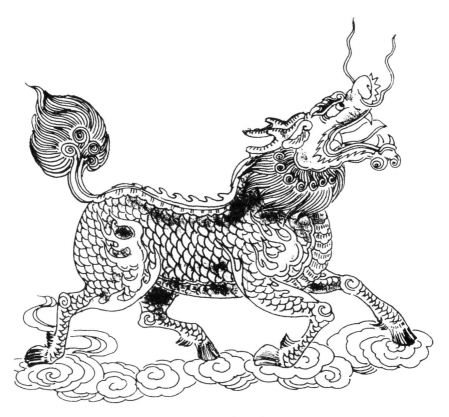

图 8-57 行 麟

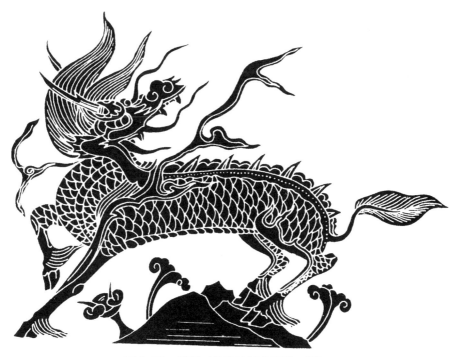

图 8-58 吼麟（北京法源寺石雕·明）

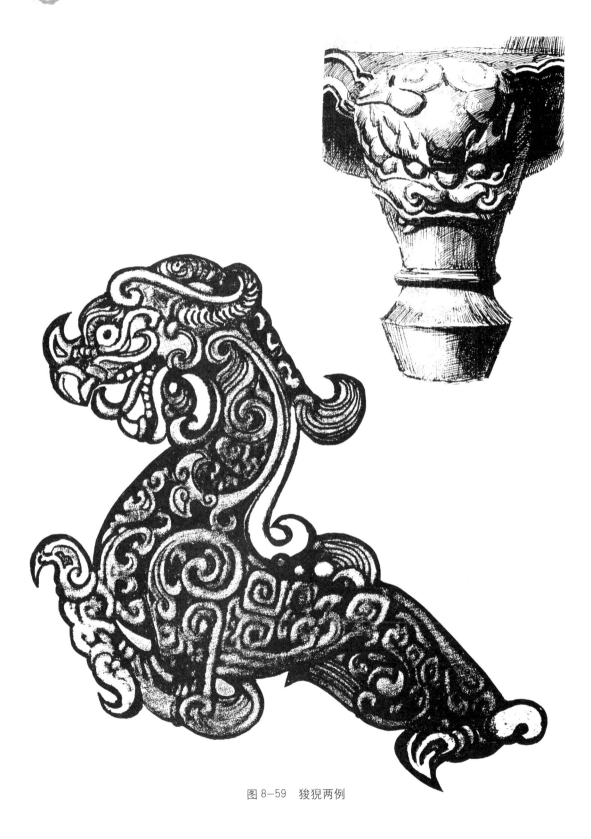

图 8-59 狻猊两例

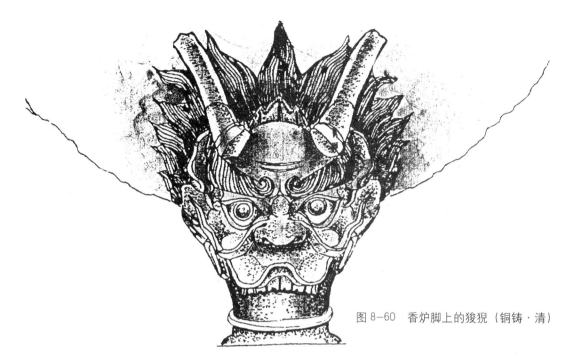

图 8-60 香炉脚上的狻猊（铜铸·清）

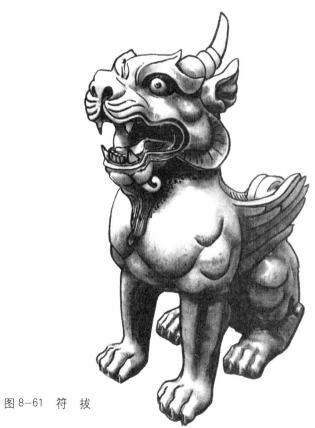

图 8-61 符 拔

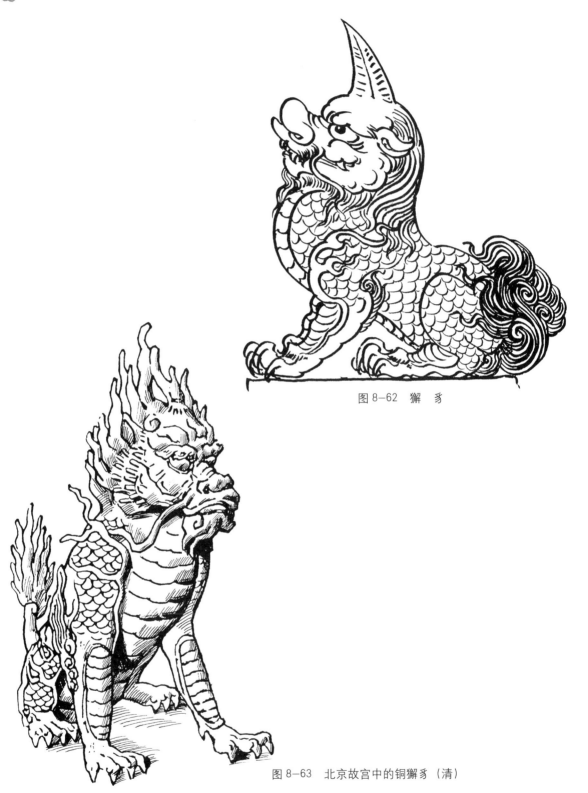

图 8-62 獬豸

图 8-63 北京故宫中的铜獬豸（清）

第八章 中国神兽集萃

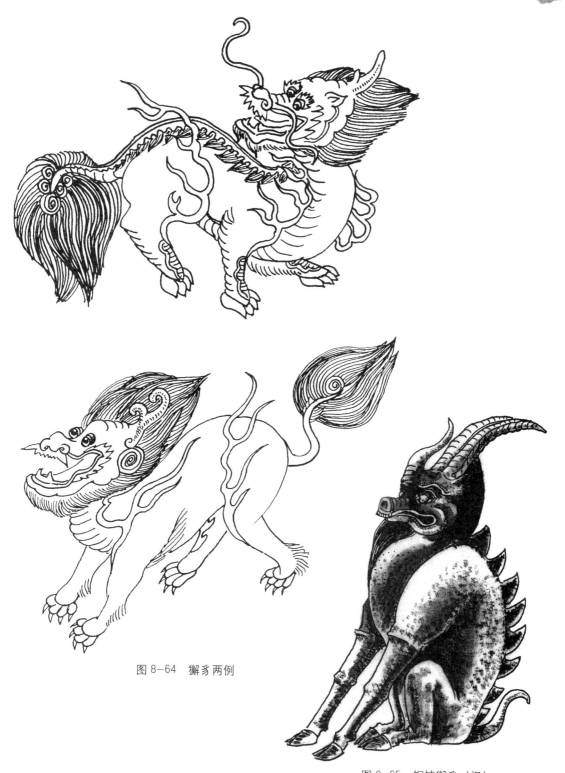

图 8-64 獬豸两例

图 8-65 铜铸獬豸（汉）

图 8-66 獬豸展翅

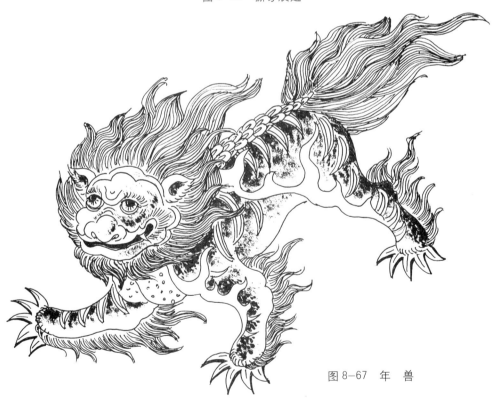

图 8-67 年兽

图 8-68 祥（象）云献瑞

图 8-69 万象更新

图 8-70 铜 象

图 8-71 九贡象（大象背负盛有九种贡物的柜子，进贡皇帝，九贡象征华美和富贵）

图 8-72　吉祥（骑象）如意

图 8-73 象财神

第八章 中国神兽集萃

图 8-74 罗汉骑象

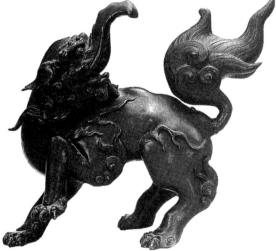

图 8-75 瑞象显灵

图 8-76 白 泽

图 8-77 翼 兽

图 8-78 屋脊神兽

图 8-79 角　端

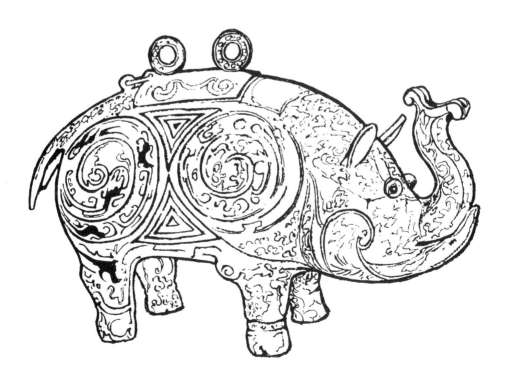

图 8-80 青铜象纹

图 8-81 蟠螭玉雕

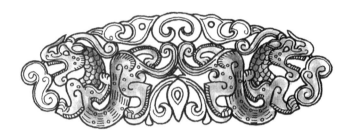
图 8-82 神兽（汉）

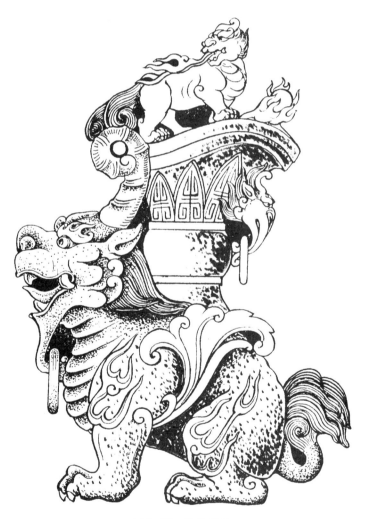
图 8-83 独角瑞兽

第八章 中国神兽集萃

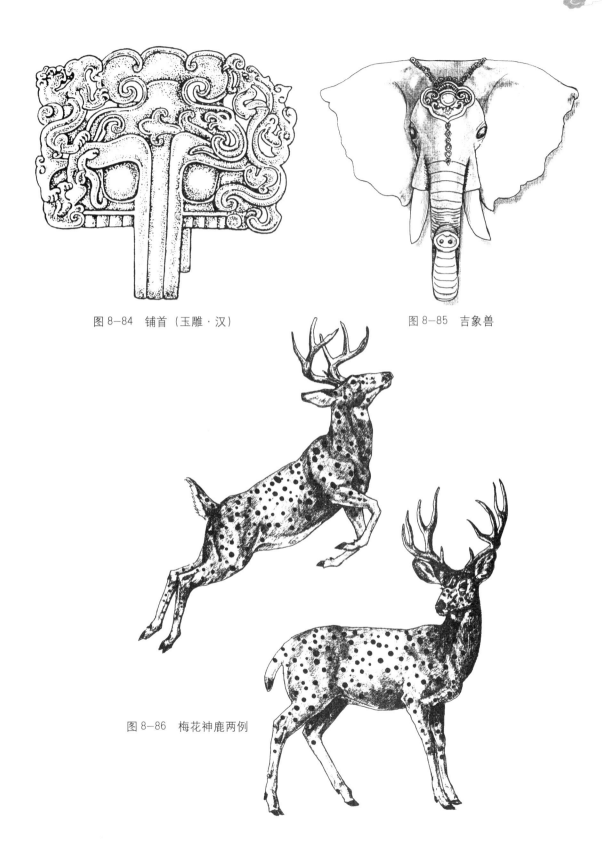

图 8-84 铺首（玉雕·汉）　　图 8-85 吉象兽

图 8-86 梅花神鹿两例

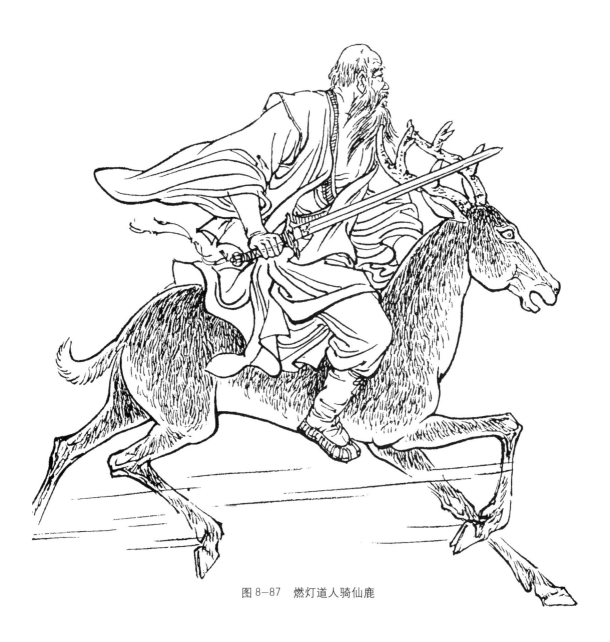

图 8-87 燃灯道人骑仙鹿

图 8-88 骑虎施法

图 8-89 天官献禄（鹿）

图 8-90 蜃威

图 8-91　金蟾捧宝

图 8-92　招财貔貅

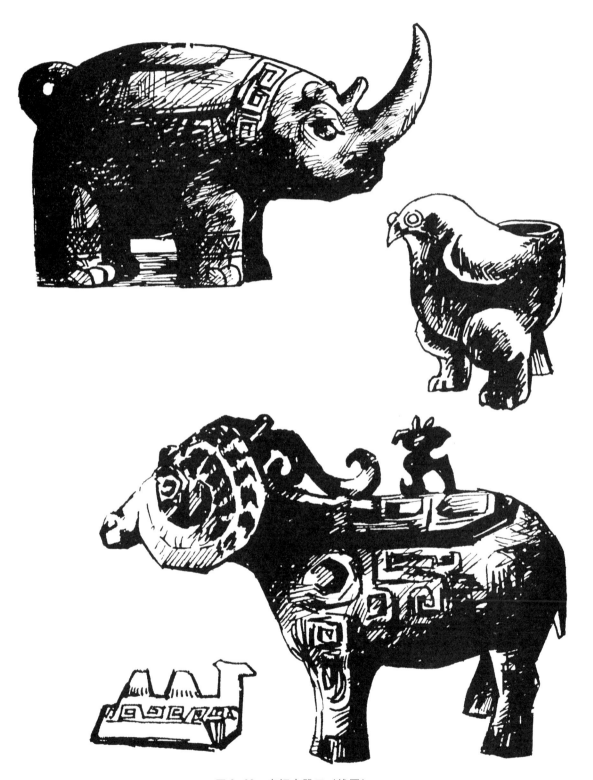

图 8-93 青铜古器皿（战国）

图 8-94　青铜犀牛纹

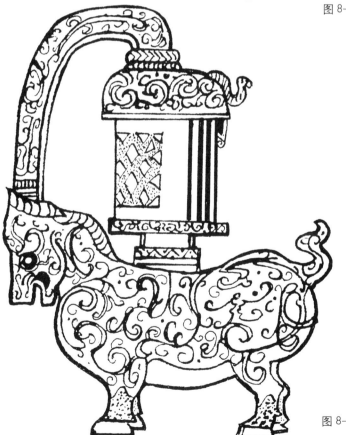

图 8-95　青铜牛灯（汉）

图 8-96　青牛造型两例

图 8-97 麒麟头部造型

图 8-98 龙马头部造型

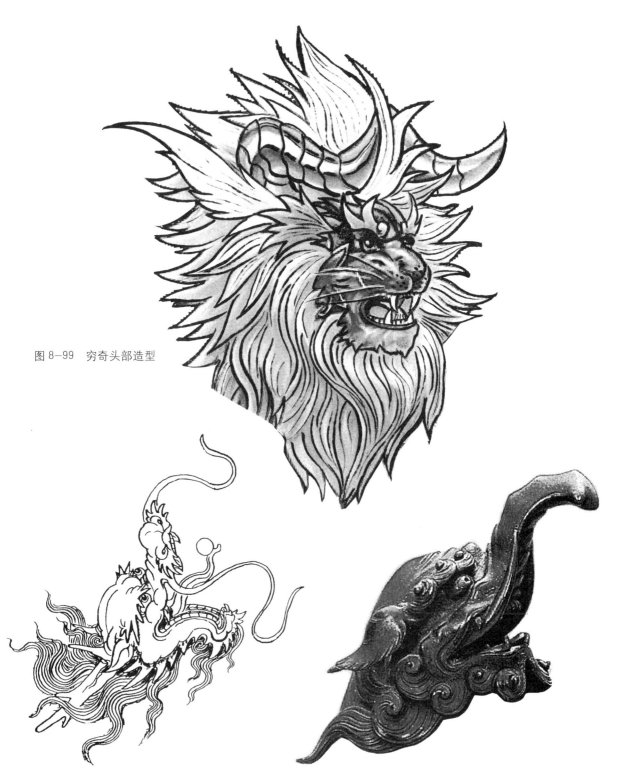

图 8-99 穷奇头部造型

图 8-100 吼龙头部造型

图 8-101 神象头部造型

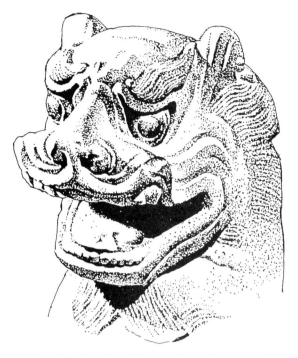

图 8-102　陕西张县北钟山石窟护法神兽头部

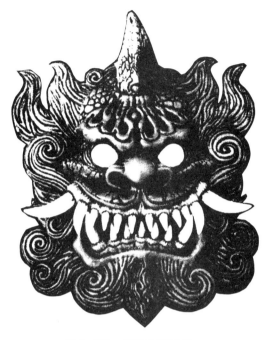

图 8-103　貔貅头部造型

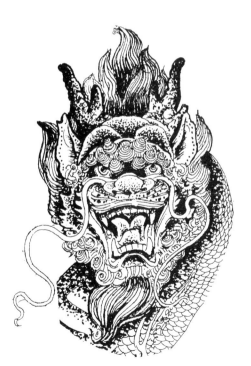

图 8-104　麒麟头部造型

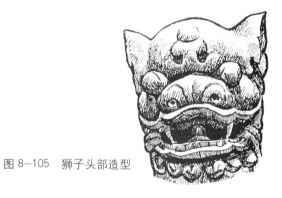

图 8-105　狮子头部造型

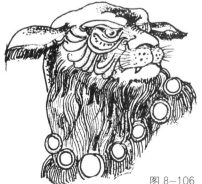

图 8-106　谛听头部造型

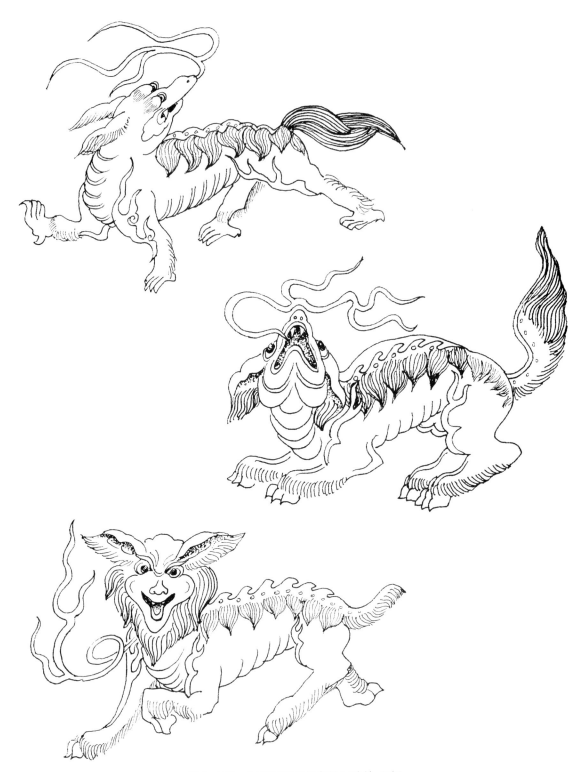

图 8-107 北京颐和园长廊彩画神兽（清）

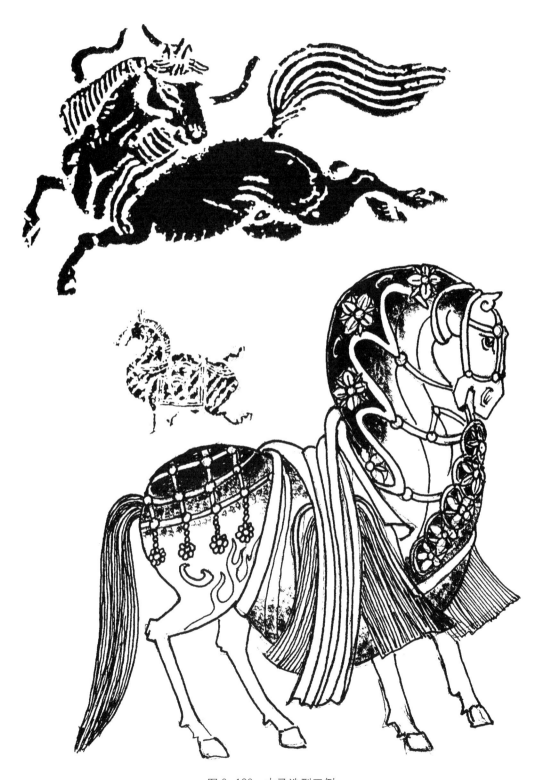

图 8-108 古马造型三例

图 8-109　画像石中的牛两例（汉）

图 8-110 神牛古器皿四例

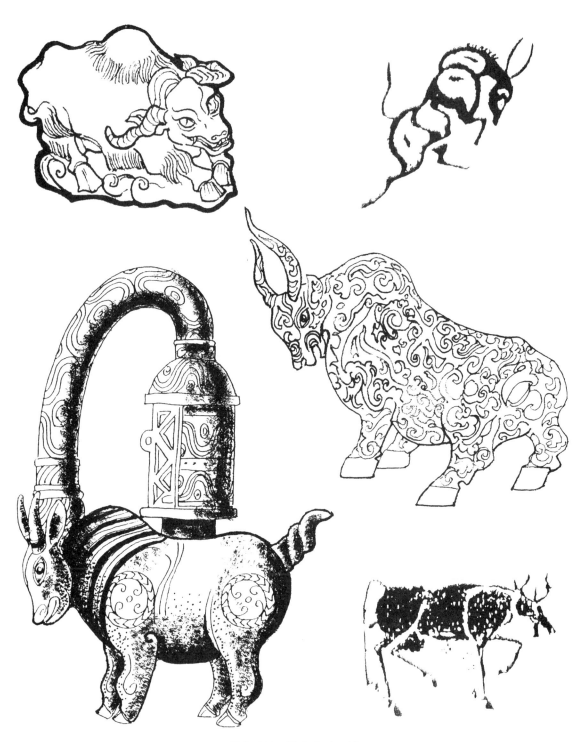

图 8-111 神牛造型五例

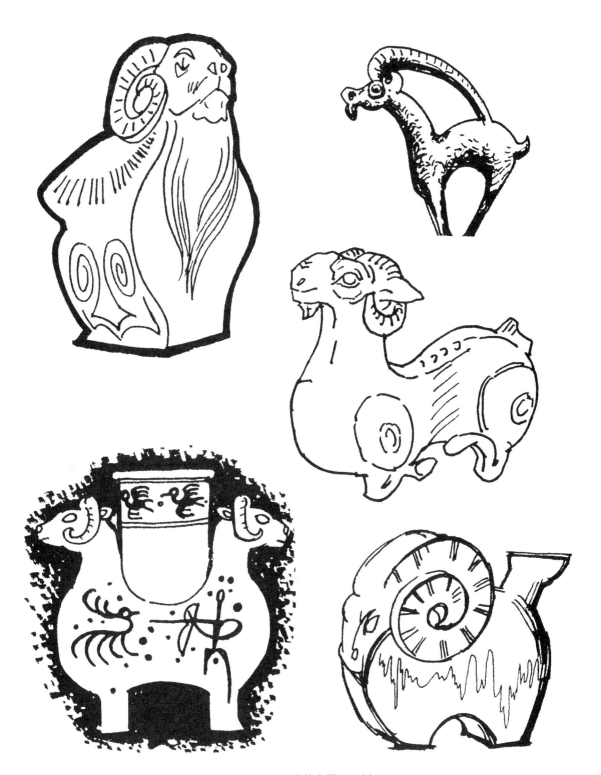

图 8-112 神羊古器皿五例

图 8-113 寿 猪

图 8-114 福 猪

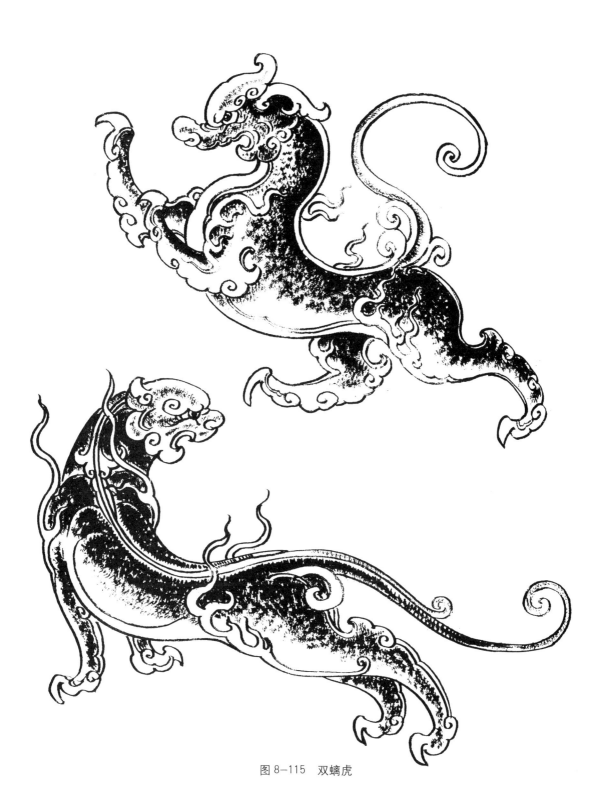

图 8-115 双螭虎

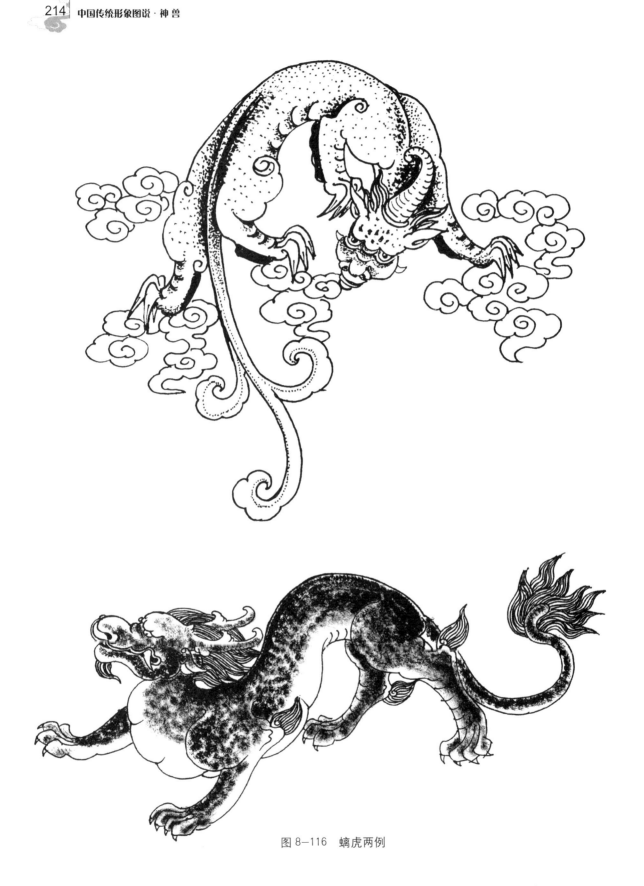

图 8-116 螭虎两例

图 8-117　玉雕螭兽四例

图 8-118 螭 龙

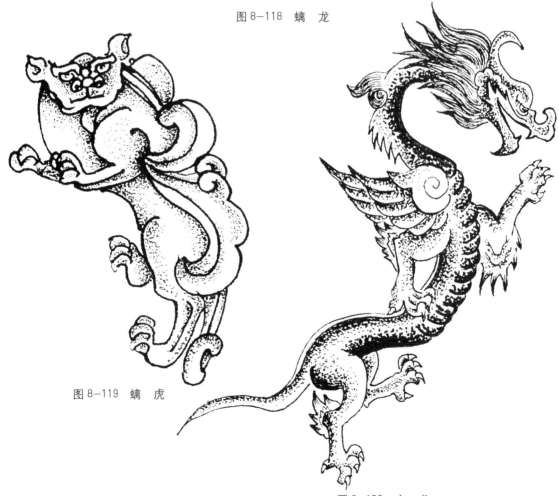

图 8-119 螭 虎

图 8-120 应 龙

图 8-121　鳌鱼两例

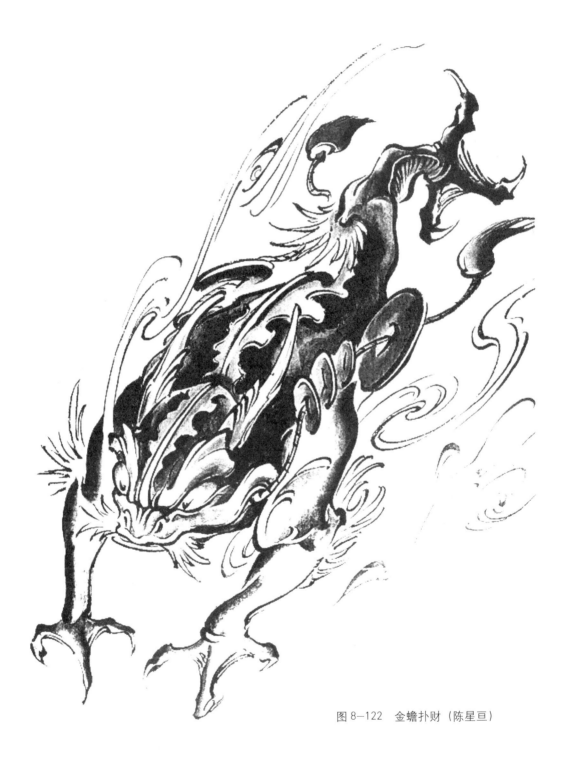

图 8-122 金蟾扑财（陈星亘）

第八章 中国神兽集萃

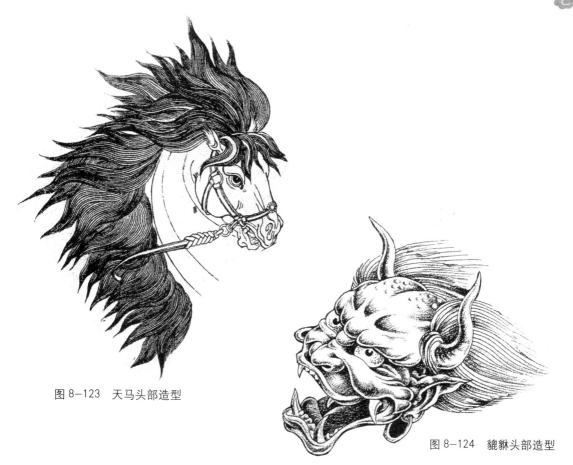

图 8-123 天马头部造型

图 8-124 貔貅头部造型

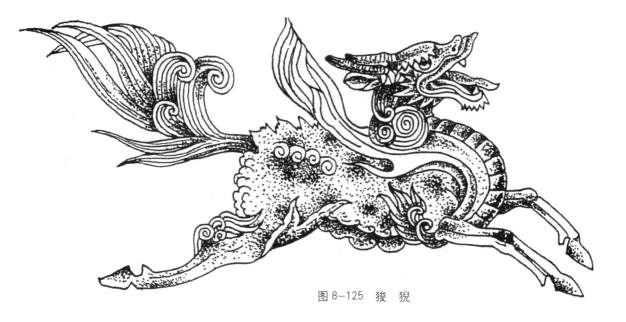

图 8-125 狻猊

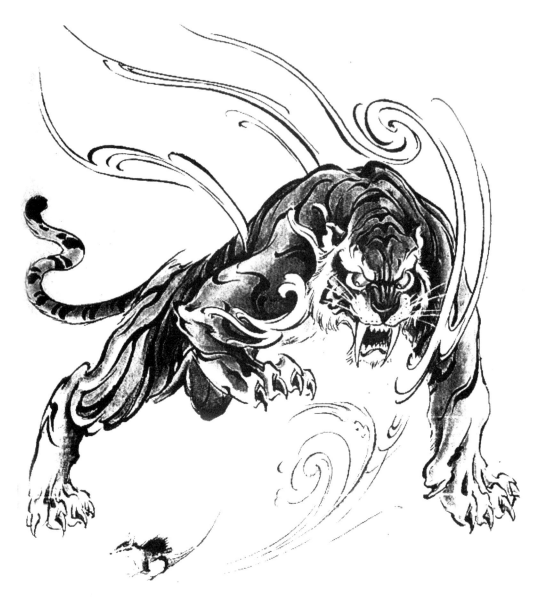

图 8-126　白虎造型（陈星亘）

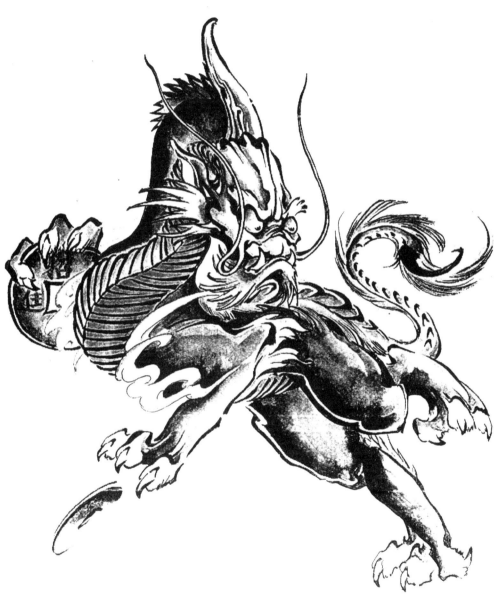

图 8-127 独角麟滚财（陈星亘）

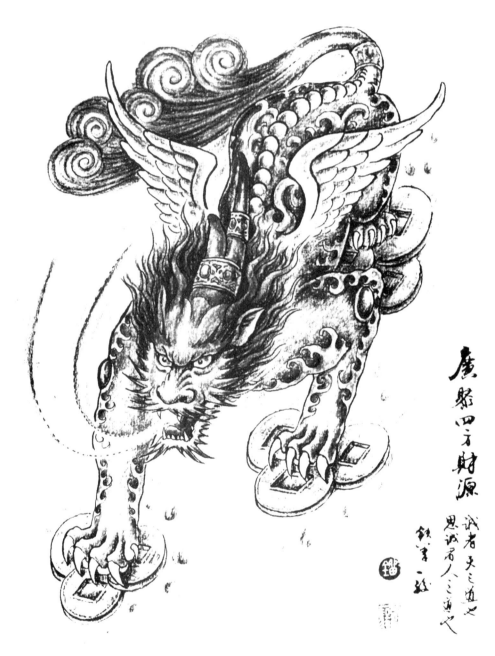

图 8-128　貔貅广聚财源（刘一骏）

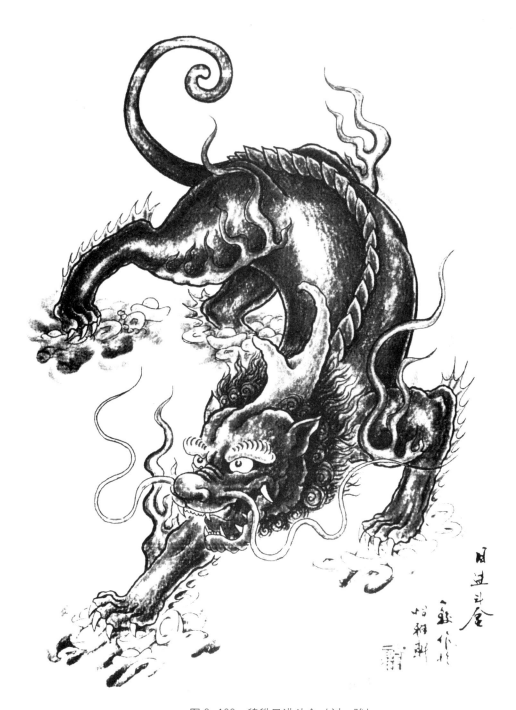

图 8-129 貔貅日进斗金（刘一骏）

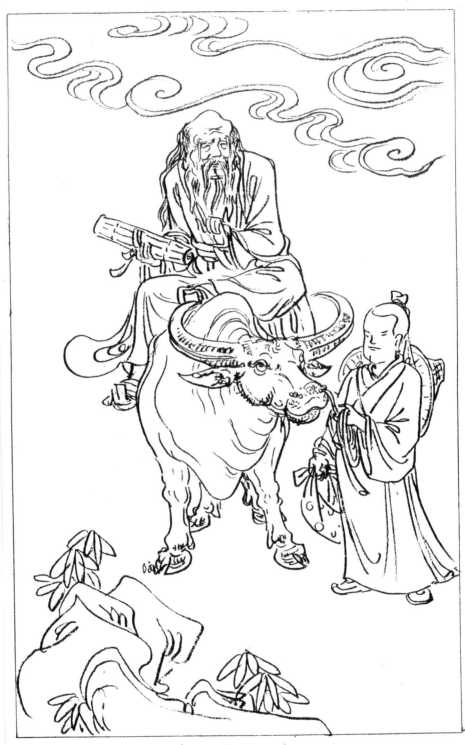

图 8-130 老子骑青牛出关

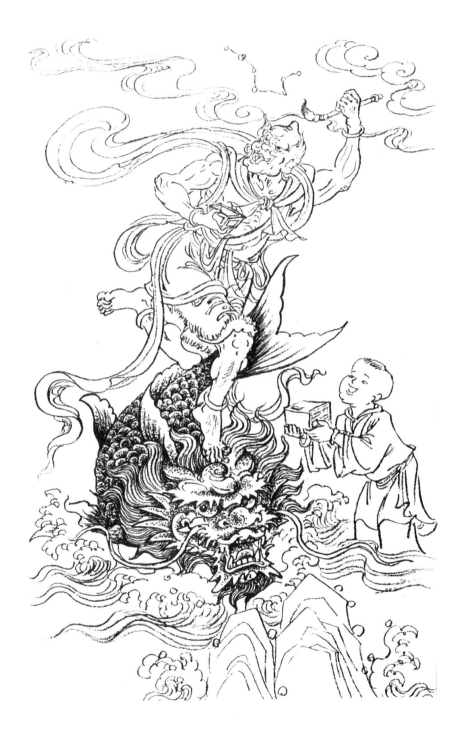

图 8-131 魁星踏鳌点斗

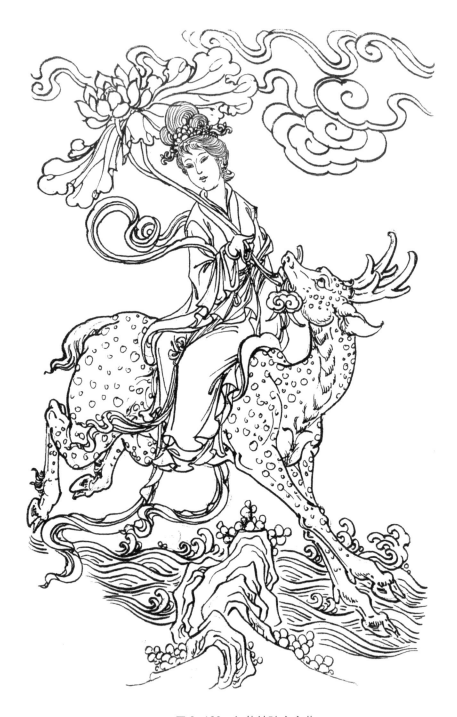

图 8—132 何仙姑骑鹿肩荷

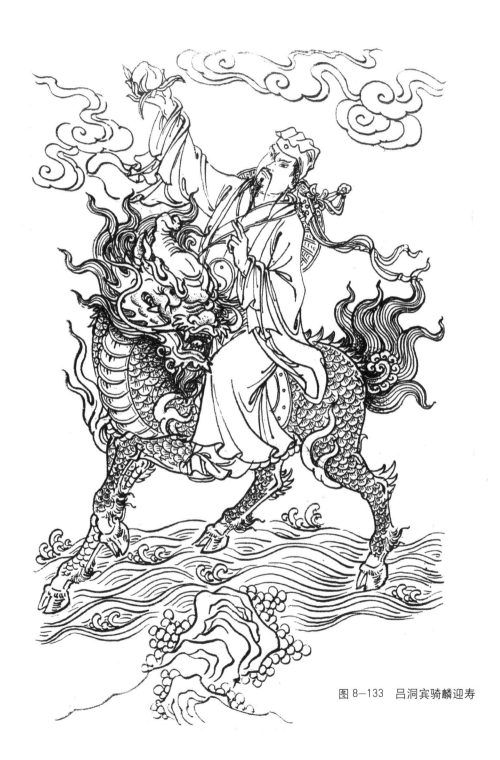

图 8-133 吕洞宾骑麟迎寿

图 8-134　故宫龙龟

图 8-135 蟾蜍造型六例

图 8-136　荷叶蟾

图 8-137　福寿螺

图 8-138 哼哈两将骑神兽

图 8-139 姜子牙骑"四不像"

参考文献

1. 徐华铛. 中国神兽艺术 [M]. 天津：天津人民美术出版社，2006.
2. 徐华铛. 佛像艺术造型 [M]. 上海：上海文化出版社，2005.
3. 徐华铛. 中国的龙 [M]. 北京：中国轻工业出版社，1988.
4. 王大有. 龙凤文化源流 [M]. 北京：北京工艺美术出版社，1988.
5. 郑银河，郑荔冰. 吉祥兽 [M]. 福州：福建美术出版社，2005.
6. 郑军. 吉祥图库. 瑞兽图案 [M]. 杭州：浙江人民美术出版社，2000.

后 记

我自小爱好神兽的造型,这奇谲瑰丽的形象使我迷醉,使我神往,使我浪漫,也使我年轻。

五年前我编著过《中国神兽艺术》《中国神兽造型》。书出版后,虽然受到了读者的欢迎,得到了重印,但其中也发现了很多不足,总想找机会重新编绘一次。这次中国林业出版社出版一套"中国传统形象图说"系列图书,我在上面两本书的基础上作了修订补充,以《神兽》为书名列入这套丛书中。

中国神兽形形色色,它紧紧扎根于中华传统文化的沃土,蕴含着自强和谐的民族精神。本书中精选的约330幅神兽形象插图主要来自四个方面,一是根据我孩提时听大人们讲的神话故事;二是我工作中涉及过的设计题材;三是我从收藏杂志、文物商店、古玩市场等寻觅的;四是我长期的合作朋友张立人、刘一骏、杨冲霄、陈星亘、郭东、傅维安、郑兴国等绘制和提供的,其中也有少量图稿参考了马慕良、郭汝愚、郑银河、郑荔冰、盛鹤年、周宝庭、王大有、李睿、郑军等搜集的资料或作品,在这里让我以笔代腰,向他们表示诚挚的谢意。

在编著这本书的过程中,我遵循一条"美"的主线,尽量让这些神兽的造型美一些。尽管有不少神兽的本质是凶猛而冷峻的,我也尽量在生动健美上下工夫,使其焕发出一种流畅灵动、生机勃勃的神采。

现在,新版的《神兽》一书来到您的面前,我虔诚地期盼着您的指教。

2014年5月20日

于浙江省嵊州市东豪新村10幢105室"远尘斋"